INVENTAIRE
/12587
V (1-2)

V

V. 12587
(1-2)

LETTRE
A MONSIEVR
L'ABBE CHARLES,
SVR LE
RAGGVAGLIO
DI DVE NVOVE OSSERVATIONI, &c.
DA GIVSEPPE CAMPANI,
AVEC
DES REMARQVES
OV IL EST PARLE' DES NOVVELLES
découuertes dans Saturne & dans Iupiter, & de plusieurs
choses Curieuses touchant les grandes Lunetes, &c.

Par *ADRIAN AVZOVT.*

A PARIS,
Chez IEAN CVSSON, ruë S. Iacques, à l'Image
de S. Iean Baptiste.

M. DC. LXV.
AVEC PRIVILEGE DV ROY.

AV LECTEVR

IE n'auois pas fait cette Lettre pour être imprimée ; & ie ne l'auois écrite que pour la satisfaction particuliere de Monsieur l'Abbé Charles, qui m'auoit demandé mon sentiment sur ce qu'il y auoit de nouueau dans le petit Traité du Signor Giuseppe Campani, tant sur l'effet des grandes Lunetes, que sur ce qu'il marquoit de nouueau dans Saturne & dans Iupiter. Mais plusieurs de mes Amis ayant sceu que i'auois écrit quelque chose sur cét auis ; & ayant voulu voir ma Lettre, la seule copie que i'en auois n'a pû satisfaire, & étant trop longue pour être copiée, il y a long-temps qu'ils me persuadoient de leur en laisser imprimer quelques exemplaires. I'auois eu de la peine à m'y resoudre, particulierement à cause que ie n'auois pas receu de réponse du S. Campani : mais ayant commencé de n'en plus esperer apres quatre mois, & preuoyant que ie ne pourrois plus les empescher, ie les auois laissé faire, & i'auois seulement songé qu'il étoit bon que ie fisse quelques Remarques pour y ajoûter, qui ne déplairoient peut-estre pas aux Curieux.

Ie m'étois deffendu long-temps de rien faire imprimer, sçachant l'embarras & les mauuaises suites qu'emporte auec soy la qualité d'Auteur ; & ie me contentois s'il m'arriuoit de trouuer quelque petite chose, d'en faire part aussi-tost à mes Amis, sans songer à en faire des Liures. Ie n'aurois pas commencé cette année, n'étoit que dans la rencontre extraordinaire du Comete, ayant été assez heureux pour en faire le premier l'Ephemeride; i'auois crû que cette petite nouueauté étoit vne occasion pour representer au Roy, que l'on manquoit à Paris de tout ce qui étoit necessaire pour obseruer, auec l'exactitude qui seroit à souhaiter en semblables rencontres, afin d'exciter la Curiosité de sa Maiesté à ordonner vn lieu auec tous les Instrumens necess-

AV LECTEVR

faires, dignes de sa magnificence Royale, pour faire à l'auenir toutes sortes d'Obseruations Celestes. Et pour contribuer autant que ie pourrois, à l'établissement de la Compagnie des SCIENCES ET DES ARTS, comme i'y étois obligé apres l'honneur extraordinaire qu'elle m'auoit fait ; en prenant la liberté de parler au Roy de son Projet, afin qu'il plust à S. M. de s'en faire informer. Nous auons tout sujet d'esperer quand elle en aura eté bien informée, qu'elle l'authorisera ; & qu'elle ordonnera ce qui sera necessaire pour l'execution d'vn dessein si beau, & si vtile à l'Etat & au genre Humain, auquel on ne peut pas penser, sans faire tort aux Suiets de S. M. que les François soient moins capables de contribuer que les autres Nations.

Si cecy a retardé iusqu'à cette heure, on ne doit s'en prendre qu'aux Imprimeurs, dont on ne ioüit pas icy comme on veut ; car il y a plus de six semaines que ie croyois que tout seroit acheué, & qu'il le deuoit estre. Cependant cela m'a fait quitter, & ce que ie faisois sur le Comete, & mon Traité de l'Vtilité des grandes Lunetes ; & de la maniere de s'en seruir sans Tuyau, que l'on attend il y a longtemps. Mais si les Imprimeurs ne veulent point changer d'humeur, ie ne sçay pas quand ces Traitez pourront étre imprimés. Il est fâcheux quand on a bien pris de de la peine à mettre en ordre & à expliquer ses pensées, qu'il faille en auoir tant pour les faire imprimer, & l'on a d'autres choses à faire dans la vie, que de demeurer des deux & trois mois à attendre vne impression qui deuroit étre faite en huit ou dix iours. Cela pourroit suffire à rebuter vne personne qui n'est point auide de reputation, & qui prefere le repos & la tranquilité d'Esprit à toutes les autres choses. Au reste, i'espere que les Lecteurs excuseront la simplicité de mon style, & qu'ils se contenteront, pourueu que i'aye pû étre assez heureux pour l'auoir rendu intelligible.

LETTRE

A MONSIEVR L'ABBE' CHARLES,

SVR LE

RAGGVAGLIO DI NVOVE OSSERVATIONI, &c.

DA GIVSEPPE CAMPANI.

Par A. AVZOVT.

MONSIEVR,

Ie voy bien qu'il est impossible, en vous renuoyant le petit Traité du Signor Giuseppe Campani, sur l'excellence de ses Lunetes & sur ses nouuelles decouuertes, de me dispenser de vous en dire mon sentiment, & de vous faire part des obseruations que i'ay faites sur ces mesmes matieres ; car quoyque ie n'aime gueres de donner mon iugement sur les ouurages des autres, il faut pourtant, puisque vous le souhaitez, que ie me fasse ce petit effort.

I'ay apris auec grand plaisir, que le S. Campani se soit appliqué à perfectioner les Lunetes, particulierement les grandes, & qu'il y ait si heureusement reüssi : & puisqu'il fait vne si grande difference entre ses grandes Lunetes & celles des autres, & qu'il asseure qu'elles sont exemtes des defauts qu'il croit inseparables de celles qui sont trauaillées dans des formes: Voyant peut-estre mieux qu'vn autre la consequence d'vne si belle inuention, ie ne la puis trop estimer. Et comme il voudra peut-estre la tenir encore secrette, ie ne puis pas au moins m'empescher de l'exciter par vostre entremise, à trauailler par sa maniere des verres de deux & de trois cens palmes, s'il trouue qu'elle s'estende aussi facilement à toutes sortes de longueurs comme elle a fait iusques à 55. palmes, puisque la difficulté & l'embaras des Tuyaux estant ostée par l'inuention que i'ay trouuée depuis deux ans de s'en seruir sans Tuyau, & dont ie ne doute point que quelqu'vn de mes amis n'ait escrit la maniere à Rome ou à Flo-

rence, il y a esperance que nous pourrons découurir encore quelque chose de nouueau dans le Ciel, comme i'esperois bien de le faire auec mes Lunetes de 90. & de 150. pieds ou de 130. & 220. palmes que i'ay faites il y a 15. ou 18. mois, si i'eusse trouué vn lieu commode pour m'en seruir, & que i'eusse esté assez heureux pour les faire bonnes à proportion de leur grandeur, ne desesperant pas d'en faire dans la suite iusques à deux & trois cens pieds, quand nous aurons de la matiere propre & vn lieu commode pour s'en seruir.

Ie n'ay pû iusques à present imaginer vn Tour qui pût donner aux Verres quelque grande figure spherique que l'on voulût sans des Formes rondes ou des Regles creuses : & i'ay mesme crû que se seruant de Formes, il estoit plus seur de trauailler les grands Verres sans Tour, qu'auec vn Tour. Mais peut-estre, Monsieur, que vous aurez ouy parler d'vn Tour qu'inuenta, il y a plus de 15. ans, Monsieur de Meru Aduocat du Roy de Neuers, auec lequel il faisoit de plusieurs grandeurs de Lunetes, par le moyen d'vne Regle droite qui auance & recule horizontalement pendant que le Verre tourne de mesme ; parce qu'en pressant plus ou moins la Regle, on luy donne plus ou moins de Courbure, & qu'il croyoit par ce moyen reüssir bien mieux & en bien moins de temps que par les voyes ordinaires. Cette Machine est encore à present chez nostre curieux Amy Monsieur Petit, si versé dãs la matiere des Refractions & des Lunetes. Mais comme ie ne l'ay pas eprouuée, ny luy non plus ; ie ne puis rien dire du succez de ce Tour, que i'ay tousiours crû ne pouuoir s'etendre qu'à des petites Lunetes, l'Autheur n'en ayant fait que de 3. & de 4. pieds, quoyque i'aye enuie de l'essayer sur de plus grandes au premier loisir que i'auray.

Le S. Campani comprendra assez cette machine, si son nouueau Tour qu'il a inuenté a quelque chose de semblable ; & s'il n'y a aucun rapport, il ne se souciera pas beaucoup qu'on luy en enuoye vne description plus particuliere, que vous pouuez pourtant luy promettre s'il la souhaite.

Apres la lettre que le S. Campani ecriuit à Monseigneur le Cardinal Antoine, en enuoyant à S. E. l'excellente Lunete à quatre verres de quatre palmes que i'ay veuë plusieurs fois chez vous auec plaisir, où il parloit de cette petite ecritu-

re qu'il auoit leuë auec sa Lunete de 55. palmes. Il vous souuien-dra, Monsieur que nous souhaitions de sçauoir quelle étoit la mesure de son *lungo Viale*, & quels etoient les Caracteres de son ecriture: & quand vous m'eustes fait la grace de me communiquer son Imprimé, ie me persuaday aussitost que i'y trouuerois la distance marquée, & que i'y verrois des mesmes caracteres, dont il s'estoit seruy, imprimez, afin que tous ceux qui ont d'aussi grandes ou de plus grandes Lunetes que luy, pûssent les comparer auec les siennes & juger nonobstant la distance des lieux si les siennes effaceroient les autres, comme elles ont fait celle auec laquelle il les a comparées. Mais ne pouuant pas deuiner pourquoy il n'a pas donné ce moyen au Public, qui est peut-estre l'vnique, tout ce que ie puis faire en ce rencontre en attendant qu'il vous vueille bien marquer la longueur de son Allée & la grosseur de ses caracteres, est de vous enuoyer l'ecriture que i'ay leuë plusieurs fois, de la distance que ie vous marqueray, & que i'ay fait lire à plusieurs de mes Amis; d'où il pourra iuger si mes Lunetes approchent des siennes, afin que cela m'excite à en faire encore de meilleures, ne les estimant passables que parce qu'en les comparant auec d'autres, ie voy qu'elles font assez bien; quoyque ie continuë tousiours d'en auoir dans l'Idée de meilleures, & que ie ne doute point qu'auec de meilleure matiere & plus de patience, ie n'arriue à vne plus grande perfection que ie n'ay pas encore fait.

Car quoyqu'il puisse y auoir de la difference entre nostre air & celuy de Rome, & qu'il soit peut-estre plus grossier, puisque Monsieur de Walghestein Danois que vous connoissez fort intelligent en matiere de Lunetes & de toutes les autres curiositez de l'Optique, m'a asseuré que l'air est si different en Danemark & en Holande d'auec celuy d'Italie qu'ils ne peuuent pas se seruir en ces païs là, particulierement de iour, des Lunetes du Signor Eustachio Diuini qui paroissoient fort bonnes en Italie, s'ils n'en changent les Oculaires, & n'en mettent de plus foibles, n'estant pas assez claires auec les Oculaires dont on peut se seruir à Rome: ce sera pourtant vn grand preiugé pour celles du S. Campani, si elles font vn effet plus grand que les nostres.

Vous sçauez, Monsieur, le lieu où ie suis logé dans l'Isle de

noſtre Dame, vis à vis de la Tour de ſaint Paul, qui eſt ſituée au Nordeſt, & eloignée par la Carte de Paris, de 185. de nos toiſes, (vne toiſe fait ſix pieds de Roy, chaque pied eſt diuiſé en douze pouces, & chaque pouce en douze lignes,) qui font 1110. pieds, & par conſequent enuiron 1620. palmes de Rome, le palme eſtant à noſtre pied comme 24. à 35. ſelon vne de nos Toiſes, & ſelon l'autre comme 115. à 168. ainſi 2. de nos pieds font iuſtement 2. palmes 11. onces, ou ſelon vne autre meſure comme 41. à 60. & le palme vaut 8. pouces & 1. cinquieſme.

Ie peux de cette diſtance eprouuer facilement & ſans Tuyau, des Verres iuſques à 50. pieds ou 70. palmes de long; & i'ay fait à ce deſſein, appliquer de diuerſe ſorte d'ecriture à la Tour de ſaint Paul pour eprouuer les Lunetes, etant le meilleur moyen de les eprouuer ſur terre, puiſque leur bonté depend de la diſtinction qu'elles font voir aux plus petits Obiets, quoyque ie ſouhaiterois d'auoir vn lieu encore vne fois ou deux plus éloigné pour voir l'effet des plus grandes Lunetes, quand il y a dauantage d'air entre deux.

I'ay en diuers temps (à cauſe que les grandes Lunetes ſouffrent bien plus de la difference de la conſtitution de l'air que les petites) eprouué mes Lunetes ſur des ecritures ſemblables à celles que vous verrez icy, mais ie ne parleray que de l'effet des grandes, & particulierement de celle de 35. pieds ou de 51. palmes: auſſi bien eſt-ce la ſeule qu'il faut comparer ſur terre auec celle du S. Campani.

I'ay donc lû quand le temps eſtoit fauorable (ce qui n'arriue pas touſiours quand il fait le plus beau Soleil, comme il pourra bien s'en eſtre apperçeu) l'ecriture marquée A. & quelques mots de celle marquée B: mais i'auoüe que ie n'ay pû lire celle qui eſt marquée C. quoyque ce ſoient des Maiuſcules, à cauſe que les caracteres en ſont trop delicats. Nous auons leu les meſmes caracteres auec celles de 31. pieds ou 46. palmes de M. Deſpagnet Conſeiller du Parlement de Bourdeaux, dont vous connoiſſez le merite, & dont le trauail eſt ſi exquis.

Ie donne à cette Lunete 3. pouces ou 4. onces 2. minutes d'ouuerture, & me ſers d'vn Oculaire de 3. pouces, ce qui l'a fait groſſir enuiron 140. fois ; cependant l'interpoſition de plus de 70. fois autant d'air, & la perte des rayons qui ſe fait par la

surface des verres, qui selon ce que i'ay pû eprouuer, ne va gueres moins qu'à la moitié ou au moins au tiers, & le moins de clarté qu'il y a en regardant par la Lunete auec l'ouuerture que ie luy donne que sans Lunete, qui est presque seize fois moindre, ou enfin l'imperfection du verre, qui n'est peut-estre pas si bon qu'il pourroit estre, fait que ie ne peux lire que cette ecriture, laquelle i'ay pourtant leuë sans Lunetes de quinze pieds de distance, quoyque ma Lunete la grossisse comme si ie n'en estois qu'à huict pieds.

Le Si. Campani iugera bien que l'ecriture est posée renuersée, puisque ie ne me sers que d'vn Oculaire conuexe, trouuant de l'inconuenient à en mettre trois ou quatre à ces grandes Lunetes qui ne sont pas faites pour s'en seruir sur terre, si ce n'est dans des rencontres extraordinaires, où l'on peut aussi facilement poser les Obiets renuersez que droits ; mais seulement dans le Ciel, où il est indifferent que l'Obiet soit vû droit ou renuersé comme il le pratique aussi luy-mesme.

S'il veut se donner la peine d'eprouuer sa Lunete d'vne pareille distance sur les mesmes caracteres, & vous mander comment elle aura reüssi ; ie luy en auray vne singuliere obligation.

Mais pour parler des nouuelles decouuertes dans le Ciel, ie ne puis assez admirer que ses Lunetes de 17. & 25. palmes, c'est à dire d'enuiron 12. & 17. de nos pieds, puissent porter vn Oculaire de 2. onces ou d'enuiron seize & demie de nos lignes ; car auec cet Oculaire la premiere doit grossir plus de cent fois, & la seconde cent cinquante fois. Si elles ne sont pas trop forcées, il faut demeurer d'accord que nous n'auons rien icy de comparable : car ie n'ay encore rien veu de meilleur pour vne Lunete de 12. pieds, que celle de M. Despagnet, que ie tiens encore meilleure que la mienne de la mesme longueur ; cependant ny la mienne ny la sienne ne peuuent porter raisonnablement qu'vn Oculaire de deux de nos pouces qui font pres de 3. onces, auec lequel elles ne grossissent qu'enuiron 70. fois, & si l'on y met vn oculaire d'vn pouce & demy, ie les estime vn peu forcées. Iugez donc, Monsieur, quelle bonté doit auoir celle de 25. palmes qui souffre le mesme Oculaire de 2. onces & qui grossit par consequent plus de la moitié dauantage que les nostres.

A iij

Ce qui me furprend pourtant eſt qu'il ſe fert à ſa Lunete de 50. palmes d'vn Oculaire de cinq onces & vne minute, qui ne la fait groſſir que 115. fois : tellement que ſa Lunete de 25. palmes feroit beaucoup plus d'effet que celle de 50. palmes ; & qu'à ſa petite Lunete de 4. palmes & vn tiers qu'il a enuoyée à Monſeigneur le Cardinal Anthoine, les trois Oculaires ne font l'effet que d'vn Oculaire de prés de 3. onces ou 2. de nos pouces: d'où vient qu'elle ne groſſit qu'enuiron 14. fois, comme ie l'ay eprouué ; ce qui m'a fait craindre qu'il n'y euſt faute dans l'Imprimé, du moins ie crains qu'elles n'ayent eſté trop forcées & que cela ne ſoit cauſe d'vn des defauts que ie voy dans la figure de ſon Saturne, dont la largeur de l'Anneau eſt trop grande à proportion de ſa longueur ; car i'ay remarqué que quand on force trop les Lunetes & qu'on leur laiſſe grande ouuerture, la Lumiere n'eſt plus ſi bien terminée & qu'elle auance ſur l'eſpace obſcur, iuſtement comme il arriue dans le croiſſant de la Lune, quand on la regarde ſans Lunete. Mais ſans douter de l'excellence de ſes Lunetes ny de celle de ſa veuë qui fait beaucoup dans des Obiets ſi eſloignez ; ie voudrois bien pouuoir douter de l'excellence de ſon Imagination : ie crains toutesfois qu'elle n'ait eu plus de part à ſes nouuelles decouuertes que ſes Yeux, nonobſtant toutes les precautions qu'il a creu y auoir apportées, puiſqu'il a veu dans le Ciel des choſes qui ne s'y doiuent pas voir & qu'il n'a pas veu celles qui s'y doiuent voir & que i'y ay veües.

Ce que i'eſtime dans le procedé du S. Campani, eſt ſa ſincerité, puiſqu'il nous dit ce qu'il a crû voir ſans l'auoir accommodé à l'hypotheſe de l'Anneau qu'il tient veritable & qui a eſté inuentée par l'Incomparable Monſieur Hugens. Car poſé qu'il y ait vn Anneau autour de Saturne, il ne doit pas auoir veu dans tous les diuers temps qu'il a obſerué, les meſmes Apparences, comme il marque les auoir veuës.

Pour entendre cecy, vous remarquerez, Monſieur, qu'il a commencé d'obſeruer Saturne au mois d'Auril 1663. auquel temps Saturne eſtoit enuiron en Trine aſpect auec le Soleil deuant ſon Oppoſition, c'eſt à dire qu'il eſtoit Oriental, qu'il l'a fait voir à ſes amis vers le milieu d'Aouſt, quand Saturne ayant paſſé l'Oppoſition qui arriua vers le commencement de Iuin

estoit encore enuiron en Trine aspect, mais Occidental; que celuy qui l'a dessiné entierement de mesme figure qu'est la sienne, l'a obserué le 7. Octobre, que Saturne estoit en Sextil aspect & Occidental; que luy enfin l'a encore obserué cette année 1664. au mois d'Avril auec sa Lunete de 50. palmes qu'il estoit enuiron en Trine aspect Oriental. Cependant dans tous ces differens temps ny luy, ny ceux ausquels il l'a fait voir, n'ont point trouué de difference auec la figure qu'il a donnée, comme si dans tous ces temps Saturne auoit conserué les mesmes ombres, quoyque posé son hypothese d'vn Anneau, il doiue estre arriué du changement. Car quand Saturne a esté Oriental, il a du ietter sur l'Anneau l'ombre du costé gauche en bas dans sa Figure, sans en ietter du costé droit. Et quand il a esté Occidental, il l'a du ietter en bas du costé droit, & il n'y en a pû auoir de l'autre costé.

Pour l'ombre d'en haut, qu'il dit que l'Anneau fait sur le corps de Saturne, il ne peut pas l'auoir veuë; puisqu'il n'y en doit point paroitre à cause de sa Latitude Septentrionale, comme il est aisé de le iuger; si ce n'etoit dans le mois d'Octobre, au cas qu'elle soit assez forte pour estre visible. Il faut donc qu'il y ait vn peu de preiugé en ce rencontre. Mais il n'est rien de si naturel; car quand on a ouy dire que ce que l'on voit autour de Saturne est vn Anneau qui l'enuironne, on ne peut presque s'empecher en voyant deux pointes obscures, de se les representer continuées de l'vne à l'autre, particulierement quand l'air ou la Lunete tremble : & i'auouë que depuis que i'ay veu sa figure, il m'a semblé quelquefois que ie voyois cette continuation, sur tout, comme i'ay dit, quand l'air trembloit, quoyque regardant sans songer à cette figure ny à aucune autre, comme ie tache toûjours de faire, cela me paroisse, comme si ces deux Corps n'en estoient en cet endroit qu'vn continu.

I'ay voulu voir aussi ce qui arriueroit en regardant sur du papier la figure de Saturne, comme ie croy le voir dans le Ciel, & m'en estant esloigné d'vne distance raisonnable, i'ay trouué que sans Lunete, & auec vne Lunete de quatre pouces, ie m'imaginois quelquefois la continuation de ces pointes obscures, particulierement le regardant auec la Lunete, à cause du tremblement de ma main, qui fait la mesme chose que fait en regar-

dant Saturne dans le Ciel, le tremblement de l'air ou celuy de la Lunete, qu'il est difficile d'arrester parfaitement quand elle est grande, particulierement quand on obserue à decouuert.

Pour l'ombre d'en bas, il est vray qu'il en paroist: mais ce n'est pas comme il la marque, puisqu'elle doit estre tantost d'vn costé & tantost de l'autre: & c'est vers le Quadrat auec le Soleil qu'elle doit paroitre la plus grande, comme en effet ie l'ay encore veuë cette année; & mesme il me sembloit quelquefois qu'elle couuroit tout l'Anneau, & que l'ombre se joignant auec l'espace obscur d'entre-deux, interrompoit la circonference de l'Anneau : mais regardant d'autres fois dans vn temps bien clair & que l'air ne trembloit point, il m'a semblé que i'ay veu encore la lumiere continuée par le dehors, quoyque fort mince, à peu prés, comme ie lay representé dans la premiere Figure. Mais i'auoüe que ie n'ay pû encore determiner précisement de combien la largeur de l'Anneau estoit plus grande que le diamettre du corps de Saturne. Pour ce qui est de la proportion de la longueur à la largeur, ie l'ay toûjours estimée de deux fois & demie, ou fort approchant, & i'ay trouué dans mes Obseruations, que au mois de Ianuier passé, vne fois la longueur de Saturne tenoit 12. lignes & la largeur 5. & l'autre fois que la longueur tenoit 11. lig. & demy, & la largeur 4. lignes par vne methode qui m'est particuliere. Il est vray aussi que ie ne l'ay quelquefois estimée que comme 7. à 3. & d'autres fois comme 13. à 5. & s'il n'arriue point de changement dans la grandeur de l'Anneau, comme il y a bien apparence qu'il n'en arriue pas, il faut necessairement que cela vienne de la constitution de l'air, ou de la Lunete qui a plus ou moins d'ouuerture, ou de la difficulté qu'il y a à estimer iuste, des raisons si approchantes. Quoyqu'il en soit, cela ne s'éloigne gueres de de deux & demy. Cependant le S. Campani ne fait dans sa figure la longueur de l'Anneau que double de sa largeur, ce qui est fort different.

Ie croy auoir esté vn des premiers qui ay bien obserué cet ombre du corps de Saturne sur son Anneau : ce qui m'arriua il y a deux ans, quand regardant dans le mois de Iuillet pour la pemiere fois auec de grandes Lunetes, sçauoir auec vne de 21.

&

& vne autre de 27. pieds, qui font pres de 40. palmes, ie m'apperçeus que l'angle de l'espace obscur du costé droit en bas estoit plus grand & plus étendu que les trois autres angles, & qu'il parroissoit là de l'interruption entre l'Anneau & le corps de Saturne, & i'en auertis dés ce temps-là tous mes amis, & particulierement Monsieur Hugens, sitost que i'en eus l'occasion, qui l'a obserué encore cette année, comme ie l'ay appris d'vne lettre de Monsieur son frere.

Il est vray que ie n'ay pas esté en état d'obseruer Saturne dans son Quadrat Oriental; mais ie ne doute point que l'ombre ne paroisse du costé gauche, puisqu'il me semble qu'on ne peut plus douter de l'existence de l'Anneau apres tant d'obseruations de l'ombre que le corps de Saturne iette dessus, conformement à ce qui en doit arriuer suiuant cette hypothese; n'y ayant pas de raison pourquoy il en ietteroit d'vn côté & non pas de l'autre.

Pour l'obseruation de Iupiter, ses bandes n'étant pas reglées comme l'Anneau de Saturne; & ne l'ayant pas obserué le 1. iour de Iuillet, ie ne puis vous rien dire de celle qu'on mande que le S. Campani a faite, qui est fort extraordinaire : car ie ne sçay encore personne qui ait veu quatre Bandes obscures, & ie ne comprens pas bien mesme pourquoy on ne parle que de deux Bandes plus claires; puisqu'entre quatre Bandes obscures il doit y en auoir trois claires.

Ie vous diray donc, Monsieur, ce que i'ay obserué cette année sur le suiet des Bandes. Ie n'ay commencé de regarder Iupiter que le 10. Iuillet, & mon principal dessein estoit alors d'obseruer le mouuement de ses Lunes, pour pouuoir faire vne figure ou vne machine qui me representast en tout temps leurs differentes positions : ce qui faisoit que ie ne l'obseruois d'ordinaire qu'auec ma Lunette de 12. pieds ou de 17. palmes, auec laquelle toutesfois ie vis d'abord distinctement vne Bande obscure droite, enuiron parallele au mouuement des Lunes, vn peu plus bas que la moitié de son Disque. Ie l'obseruay ainsi tous les soirs qu'il fut visible, iusques au 30. Iuillet que ie le regarday auec vne Lunette de 21. pieds ou de 30. palmes, dont ie fus contraint de me contenter, ne pouuant pas m'en seruir commodement de plus grandes chez moy, dont voicy l'occasion comme ie l'ay extraite de mes papiers.

B

Le Mercredy 30. Iuillet sur les neuf heures du soir, Iupiter parut auec vne seule Lune A du costé d'Orient dans la Lunette enuiron à la distance de 10. de ses diamettres, comme on peut voir dans la 4. figure, tellement que ie iugeay que les trois autres estoient deuant ou derriere Iupiter, ce qui me les fit fort soigneusement attendre, & que i'aiustay le plus promptement que ie pûs ma Lunete de 21. pieds ou de 30. palmes, auec laquelle sur les neuf heures & demie, ou enuiron, ie commençay d'en voir sortir vne autre B. du costé d'Orient; les deux autres ne paroissant point encore. Enuiron vn quart d'heure apres ie vis toutes les quatre Lunes, sçauoir vne autre Orientale C. tout contre la Bande; la Lune B. estant desia vn peu esloignée, & au dessus d'elle enuiron la huictiesme partie du diametre de Iupiter, & la quatriesme D. Occidentale; mais qui estoit desia esloignée presque du tiers du diametre, vray-semblablement à cause de l'ombre de Iupiter. Voila pour ce qui regarde les Satellites, dont ie suis bien aise de donner cette obseruation, afin que si le S. Campani, ou d'autres en Italie en ont de ce iour-là, ils puissent examiner si la mienne est conforme à ce qu'ils ont veu, & pour seruir d'Epoque à ces Lunes; puisque i'ay descouuert par les iours suiuans, que la Lune Occidentale D. estoit celle qui est la plus proche de Iupiter, qui estoit en ce temps-là derriere son corps: que C. qui parut la derniere du costé d'Orient est la seconde, & D. la troisiesme, lesquelles estoient toutes deux entre Iupiter & nous, & que la plus esloignée A. estoit la quatriesme.

C'estoit là vne belle occasion pour obseruer les ombres de ces deux Lunes sur Iupiter, comme quelques vns ont dit qu'ils les ont vües: mais ces sortes d'Eclipses arriuent assez souuent pour les pouuoir remarquer si elles sont visibles.

Le temps estant fort net pendant toute cette obseruation, la Bande obscure me parut tres droite, mais vers le milieu au dessous i'y vis comme vne Saillie ou Auance representée dans la 2. figure. Ie m'apperceus aussi en haut enuiron le quart du diametre, d'vne couleur plus foible que le reste du Disque, qui estoit estenduë parallelement à la Bande, & qui me sembloit quelquefois comme vne seconde Bande, & quelquefois elle me paroissoit s'estendre iusques au bord du Disque. Si ma santé m'eust permis d'obseruer

plus long-temps, i'esperois par ce moyen apprendre si Iupiter tournoit autour de son Axe. Mais m'attendant de reuoir la mesme chose quelqu'autre iour, ou dans la mesme position ou dans vne autre, ie fus obligé de quiter. Ie n'ay pas esté assez heureux depuis pour reuoir cette Saillie, quoyque ie l'aye cherchée, mais cela doit exciter les curieux qui sont en estat d'obseruer, de prendre garde s'ils ne remarqueront point d'inégalitez sensibles comme celle-là dans les bandes de Iupiter; & de le conduire long-temps pour remarquer s'ils n'en verront point changer la position, comme il doit arriuer s'il tourne autour de son Axe. Ie ne vous dis rien de mes autres obseruations, puisqu'elles ne sont pas à propos, & que ie ne les faisois que pour obseruer chaque iour la position des Lunes presque tousiours auec ma Lunete de 12. pieds, comme suffisante pour cela & plus facile à s'en seruir. Mais depuis que i'ay leu le Traitté du S. Campani, i'ay pris plus de soin qu'auparauant, pour voir si ie decouurirois ces quatre bandes obscures, & ces deux plus claires que le reste du Disque, & si ie verrois ces *campi lunghi non tirati à filo, ma anfrattuosamente terminati, è variamente asperso di luce è d'ombra, &c.* & voila tout ce que i'ay pû decouurir.

Outre les deux Bandes dont i'ay parlé, i'en ay vû entre les deux vne troisieme parallele, mais encore moins obscure que celle d'enhaut, & dans leur interualle deux Bandes claires, mais que ie ne trouue pas plus claires que le reste du Disque, & qui ne semblent peut-estre plus claires que par le voisinage des Bandes obscures.

Si le S. Campani a obserué depuis trois semaines, il sçaura s'il voit Iupiter autrement que ie ne le marque dans la 3. figure, & l'on pourra iuger par là si nos Lunetes approchent des siennes, ou si les siennes decouurent dauantage que les nôtres.

Ie pourrois adiouter, qu'ayant esté à la campagne pour voir les Astres auec mes Lunetes de 35. 45. 55. & 70. pieds, c'est à dire d'enuiron 50. 65. 80. & 100. palmes, ie n'ay rien decouuert que ce que i'ay veu auec la mienne de 22 pieds : car quoyque ie me sois seruy des trois premieres sans Tuyau, ces obseruations ne m'ont pas satisfait : & iusques à ce que i'aye fait ma machine, il n'est pas facile de trouuer vn lieu commode pour faire ces obseruations comme il faut.

Pour ces anfractuosités & ces differences de lumiere & d'ombre dans les Bandes, ie ne les ay pas obseruées ; & ie crains que ce n'ait esté l'ondoiement de l'air qui les ait fait paroitre de la sorte au S. Campani : car i'ay remarqué apres auoir lu son traité, que ces ondoyemens de l'air faisoient paroistre les Bandes à peu pres comme il les descrit : mais ie n'auois garde d'attribuer cela à Iupiter estant assez accoûtumé à voir l'effet qu'ils font dans tous les Planetes, ce qui a fait attribuer par quelques-vns des vomissemens de flame au Soleil, des crenelures au croissant de Venus, des montagnes dans la circonference de Iupiter, des pointes à Mars, & plus d'inégalités dans la circonference de la Lune, qu'il n'y en a en effet. Ce n'est pas que ie n'y en aye souuent remarqué de veritables. Il y a plus de deux ans que ie m'en suis apperçeu, & qu'en ayant parlé à Monsieur Hugens, il m'a dit qu'il auoit obserué la mesme chose ; & ainsi le S. Campani trouuera cette obseruation confirmée par toutes les nôtres.

Ie ne vous diray rien des deux inuentions pour les Lunetes à quatre verres qu'il s'attribuë, dont ie n'ay pû comprendre la premiere. Mais s'il a trouué quelque secret particulier pour la disposition des Oculaires, il merite la loüange qui est dûe à tous les Inuenteurs ; & à tous ceux qui perfectionnent les Arts, mesme dans les moindres choses.

Il ne me reste plus qu'à vous dire quelque chose sur ce qu'il pense de la difference entre les grandes & les petites Lunetes, quand on s'en sert de iour. I'en dis quelque chose dans le petit Traité qu'il y a long-temps que ie deurois auoir publié sans mon indisposition, de l'Vtilité des grandes Lunetes & du moyen de s'en seruir sans Tüyau, où ie fais voir quatre ou cinq vsages nouueaux des grandes Lunetes, ausquels personne n'auoit peut-estre iamais pensé deuant moy. Mais en attendant que ie le publie, comme ie ne connois icy personne qui soit entierement du sentiment qu'il écrit, quoy qu'il l'attribuë à tous les Dioptriciens, & que ie ne sçay point qui est l'Auteur qu'il combat, qui peut-estre a eu tort d'attribuer à l'air les defauts internes de ses verres ; ie vous diray en peu de mots ce que i'en pense, quand ie vous auray fait remarquer.

1. Que l'on s'atend d'ordinaire que les grandes Lunetes fassent

voir plus loin, à proportion de leur grandeur, que les plus petites; & ce n'est d'ordinaire que pour cela qu'on s'en sert. Cependant on ne songe pas qu'il y a beaucoup plus d'air entre l'Objet, quand il est plus esloigné, que quand il est plus proche, & que de cette seule raison, elles ne doiuent pas estre si nettes.

2. Que ces grandes Lunetes n'ont presque iamais tant d'ouuerture que les petites, à proportion de leur grossissement, & ainsi elles doiuent estre plus obscures; car i'ay trouué que les ouuertures que les Lunettes peuuent porter auec distinction, sont enuiron en raison sousdouble de leurs longueurs, dont ie donne la raison dans ma Dioptrique (que ie tascheray d'acheuer aussi tost que ma santé me le permettra.) Partant si l'on vouloit qu'elles eussent autant de clarté que les petites, il faudroit que les Oculaires ne fussent entr'eux qu'en raison sousdouble de ces mesmes longueurs : ce qui ne feroit augmenter les Objets, qu'en cette mesme raison : & ainsi pour grossir les Objets deux fois autant, il faudroit vne Lunete quatre fois plus longue, ce qui seroit fort incommode ; c'est pourquoy l'augmentation de l'objet recompensant la clarté, particulierement dans les Astres, on les force dauantage : & ainsi dans l'vn & l'autre de ces cas, soit à cause d'vne plus grande interposition d'air, soit à cause d'vne moindre ouuerture, les grandes Lunetes sont plus obscures que les petites.

Mais quand mesme on regarderoit le mesme Objet, & que leurs ouuertures seroient proportionnées à leurs grossissemens, qui est peut-estre le seul cas que le S. Campani a eu en vûe : Il me semble toutesfois qu'on ne peut pas dire que les grandes doiuent faire vn effet entierement proportionné à leur longueur, comme il semble l'asseurer ; à cause que de iour, ou la quantité de l'air qui est entre-deux, qui peut estre plein de poussiere ou de vapeurs agitées ou caillées, ou ses ondoiemens, ou sa lumiere, étant plus grossies par les grandes Lunetes, que par les petites, & mesme n'estant souuent renduës sensibles, que par les grandes, & non pas par les petites; cela couure l'Objet, & le blafardit. Et quoy que le contour exterieur de la figure, augmente à proportion, on doit necessairement voir comme vn voile deuant l'Objet, ce qui fait qu'en ces rencontres on aime mieux voir auec des petites, qu'auec des grandes. Et ie ne doute

pas qu'il ne conuienne de tout cecy ; & ne croy pas qu'il ait voulu dire autre chose, n'ayant peut-estre parlé, comme il a fait, que parce qu'il auoit à combatre des gens qui vouloient peut-estre que les grandes Lunetes ne fussent iamais bonnes de iour; parce que les leurs ne reüssissoient pas: quoy qu'il soit certain qu'elles reüssissent fort bien quand l'air d'entre-deux, n'est pas trop illuminé, & qu'il est fort pur de vapeurs, comme il arriue d'ordinaire apres la pluye.

Vous vous etonnerez peut-estre, Monsieur, que ie ne deffende pas les Verres trauaillez dans les formes comme nous les trauaillons, de toutes les imperfections que le S. Campani leur attribuë. Ie sçay la difficulté qu'il y a de faire de grandes Lunetes qui soient bonnes; ce qui fait que i'estime extraordinairement sa nouuelle inuention, si ses Lunetes font tout ce qu'il dit par dessus toutes les autres. Cepêdant ie conserue tres-soigneusement les quatre ou cinq passables que i'ay, iusqu'à ce que i'en aye vu de meilleures; & peut-estre que les nostres n'auront pas les deffauts que celle contre qui il a éprouué la sienne, ou les autres qu'il a veuës, pouuoient auoir.

Mais i'espere que nous pourrons dans peu estre satisfaits sur l'excellence de ses grandes Lunetes, & sur leur difference auec les nostres; puisque vous m'auez asseuré que Monseigneur le Cardinal Antoine a la curiosité de faire venir icy la Lunete de cinquante palmes, dont il parle dans son Traité, qui a si hautement effacé celle du Signor Diuini. Au reste, Monsieur, vous estes obligé de persuader le Signor Campani, que ie n'ay point eu en toute cette Lettre d'autre but que la verité, ny d'autre dessein que de satisfaire à ce que vous auez souhaitté de moy ; que i'ay taché d'executer auec la mesme passion, auec laquelle ie suis,

MONSIEVR,

A Paris ce Lundy
13. Octobre 1664.

Vostre tres-humble & tres-obeyssant
seruiteur, AVZOVT.

JE vis hier au matin vne figure de Saturne & de Iupiter, du S. Campani, enuoyée de Rome icy, auec vn Diaire d'obseruations qu'il a faites des Lunes de Iupiter, pendant tout le mois de Septembre. Ie crus d'abord en voyant son Iupiter, auec trois Bandes presque semblables à celles que i'ay veuës depuis quelque-temps; qu'il les auoit obseruées en mesme-temps que moy: mais i'appris par ce qu'il a imprimé au dessous, que cette obseruation estoit faite le septiéme Iuillet, & que celle des deux Ombres auoit esté faite le trentiéme Iuillet, & estoit la mesme que celle dont ie parle dans ma Lettre, que ie souhaittois que le S. Campani, ou quelque autre eust faite, à cause qu'elle est assez particuliere.

Apres auoir vû sa figure, i'eusse souhaitté de n'auoir pas parlé de cette Saillie ou Auance que i'ay vuë dans la Bande; puis qu'apres ce qu'il a remarqué, ie ne puis plus douter que ce ne fust l'ombre de la Lune qui restoit entre Iupiter & nous, ayant vû sortir l'autre aussi tost que i'obseruay auec ma Lunete de 21. piés, ou de 30. palmes; & ne m'étant pas apperçeu de ces ombres auec celle de douze piés.

Mais quoy que ma Lettre ne soit pas partie Vendredy passé, comme ie le croyois, ie n'ay pas voulu y rien changer, aimant encore mieux que l'on reconnoisse ma meprise, que si l'on pouuoit douter de ma sincerité. Ainsi ie suis obligé d'auoüer que le Signor Cassini & luy ont mieux conjecturé que moy, & s'il n'a pas obserué ce iour-là auec sa Lunete de cinquante-cinq palmes (auquel cas il n'y auroit pas dequoy s'estonner qu'il eust vû mieux que moy, qui n'en auois qu'vne de trente) mais auec celles de 17. ou 25. palmes; ie suis entierement persuadé de l'excellence de ses Lunetes par dessus les miennes; puisque ie ne me suis apperçeu ce iour-là que des deux Bandes que i'ay marquées.

Ce qui fit que ie ne crus pas que cette Auance fust l'ombre d'vne Lune, fut (autant qu'il m'en peut souuenir) que ie ne la voyois pas si noire ny si ronde, comme il la marque: car ne la voyant guere differente en couleur d'auec la Bande, & ainsi ne la iugeant pas ronde, puis qu'elle ne debordoit qu'enuiron la moitié de son Diametre hors de la Bande, ie crus que c'estoit pluftost vne Saillie, ou vne Auance de la Bande, qu'vne ombre

ronde, comme eust deu estre celle d'vne Lune, à moins que le corps de la Lune mesme n'en eust caché vne partie, comme il auroit pû arriuer, si nous auions esté plus directement entre le Soleil & Iupiter.

Si l'on s'étonne que ie ne vis pas marcher cette Ombre, quand l'on sçaura que ce ne fut pas sans vn grand effort que ie pus obseruer si long-temps, craignant que l'air de la nuict ne m'incommodast, n'ayant accoûtumé les autres iours que de prendre simplement la position des Lunes, pour le dessein que i'auois; l'on comprendra bien que ie ne pouuois obseruer que par reprises, & qu'il se passoit quelque interualle considerable entre les temps que ie pouuois regarder Iupiter. Et il faut bien que cela soit ainsi, puisque ie trouue marqué dans mon Obseruation, qu'apres vn quart d'heure, ie vis les quatre Lunes : & puis n'ayant pas pris d'abord l'Idée de cette tache, comme de l'ombre d'vne Lune, mais comme d'vne Auance de la Bande; & ainsi estant preocupé, ie n'y auois pas l'attention, comme si ç'en eust dû estre vne : & le S. Campani se pourra souuenir que cette attention fait que l'on remarque souuent des choses ausquelles on ne penseroit pas sans cela; puisque mesme il auouë que ç'a esté le S. Cassini qui les luy a fait remarquer.

Mais l'on pourroit, ce semble, plus raisonnablement s'étonner, comment ny luy ny moy n'auons pas vû sur la Bande obscure les corps des Lunes, comme des parties plus lumineuses que la Bande. Car quoy que la Latitude fust meridionale, n'estant que de neuf ou dix minutes; le corps des Lunes deuoit, ce semble passer entre nous & la Bande, particulierement selon le S. Campani, qui fait la Bande si large, & qui met les ombres assez auant dedans. Il faut asseurement que nous n'y ayons pas bien pris garde, ou peut estre que le mouuement des Lunes ne suiue pas exactement les Bandes, & leur soit incliné. Mais i'ay dessein, quand ie sçauray qu'elles passeront ainsi entre Iupiter & nous, & qu'elles seront vis à vis de la Bande, d'obseruer si ie ne les verray pas paroître sur la Bande, comme sur vn fonds plus obscur, particulierement la troisiéme, qui est sensiblement plus grande & plus lumineuse que les autres. L'on peut esperer aussi auec le temps, de voir l'ombre de la Lune de Saturne sur

Saturne

Saturne; mais nous auons encore quelques années à attendre, & peut-eſtre de meilleures Lunetes à ſouhaiter.

Quoy qu'il en ſoit, l'obſeruation eſt rare; & l'on ne pourra plus douter, en la comparant auec la mienne, qu'on ne voye l'ombre des Lunes ſur Iupiter, quand elles l'eclipſent; d'où l'on pourra conclurre la raiſon de leur Diametre, auec celuy de Iupiter; ce qui ſeroit peut-eſtre difficile par toute autre voye, à moins qu'on ne les voye paroitre ſur la Bande, comme des parties plus claires, comme ie le veux éprouuer.

Ainſi l'on ne peut pas douter dauantage que ces quatre Lunes ne tournent autour de Iupiter, comme noſtre Lune tourne autour de la Terre & du meſme ſens que le reſte des Corps Celeſtes de noſtre Syſtême; & l'on peut conjecturer de là, que la Lune de Saturne tourne de meſme autour de Saturne. Et l'on n'a pas de raiſon d'aiouter ſi peu de foy à l'obſeruation dont parle le P. Riccioli, dans le liure 7. chapitre 6. de ſon Almageſte, au moins pour ce qui regarde les Ombres des Lunes.

Mais auſſi l'on n'a pas ſujet de tant craindre, ſi ces deux Planetes auoient des Lunes qui tournaſſent autour d'eux, comme noſtre Terre en a vne qui tourne autour d'elle, que la conformité de ces Lunes auec la noſtre, ne prouuaſt la conformité de noſtre Terre auec ces Planetes, qui emportant leurs Lunes auec eux, tournent autour du Soleil, & font fort vray-ſemblablement tourner leurs Lunes autour d'eux en tournant eux-meſmes autour de leur Axe, ny inuenter des hypotheſes embarraſſées & incroyables, pour s'eſloigner de cette Analogie; puiſque ſi c'eſt la verité, les deffenſes que le ſcandale de la nouueauté a fait faire autresfois de publier ce ſentiment, ſeront leuées, comme nous le fait eſperer vn des plus † zelez Deffenſeurs de l'Opinion contraire, qui peut ſçauoir auſſi bien que qui que ce ſoit, les ſentimens que l'on a ſur cette matiere. Apres quoy, ie croy que l'on peut aſſeurer ſans temerité, que tous les Aſtronomes ſe declareront à l'auenir pour vne penſée, qui eſt la plus naturelle & la plus ſimple qui ſoit poſſible, & qui du conſentement meſme *des plus Sçauans du party, n'a rien d'abſurde ny de

† *Le R. P. Fabri de la Compagnie de Ieſus, & Penitencier de S. Pierre de Rome, dans l'Annotation qu'Euſtachius de Diuinis a faite ſur le Syſtême de Saturne de M. Hugens.*

* *Le R. P. Riccioli de la Compagnie de Ieſus dans ſon Almageſte, tom. 1. part. 2. liu. 9. ſect. 4.*

faux en Philosophie, comme on le peut voir dans les grands Traitez qu'ils ont composez sur ce sujet, & encore bien moins à la Religion, comme on auoit craint d'abord: ce que plusieurs ont si bien monstré, en faisant voir que la pluspart des Passages que l'on citoit, n'estoient nullement à propos; & que ceux qui sembloient estre contraires, ne parloient que selon les apparences, & comme le plus seuere Copernicien parle dans l'vsage ordinaire, quand il parle de ces choses. Mais ce n'est pas icy le lieu d'en dire dauantage.

Ie croy, Monsieur, qu'il ne sera pas inutile que ie marque les differences & les conformitez qu'il y a entre l'obseruation du S. Campani, & la mienne, sur lesquelles vous donnerez tel iugement qu'il vous plaira.

La Bande d'en bas me parut vnique, droite & sans autres Auances que celle dont iay parlé, moins large qu'il ne la represente, vn peu plus obscure qu'il ne semble la marquer, plus vniforme en obscurité, sans cette difference du milieu, & des bords que l'on voit dans sa figure, & plus au dessous du centre qu'il ne la met.

La Tache me parut moins noire, & moins differente de la couleur de la Bande. Ie la cru déborder hors de la Bande, environ de la moitié de son cercle, quoy qu'il la mette entierement dans la Bande, aussi bien que la plus Orientale, quoy que cette Lune me parust en sortant assez au dessus de la Bande; il est vray que son corps n'y deuoit pas répondre precisement à cause de sa Latitude. Ainsi cette difference ne doit pas estre remarquée.

La Bande d'en haut me parut vn peu plus large & plus estenduë vers le bord, qu'il ne l'a dessinée, & pas si approchante de l'obscurité de celle d'en-bas, qu'elle est dans sa figure. Enfin ie ne vis point la Bande du milieu, soit que ie n'y prisse pas garde, parce que ie ne la cherchois pas tant, comme ie cherchois de voir sortir les deux Lunes qui restoient cachées, soit qu'elle fust en ce temps là si foible, que ma Lunete ne me la representa pas, comme elle a fait depuis.

Ie trouue de la conformité, en ce que la Lune Orientale dans la Lunete, estoit aussi la plus Septentrionale, qu'elle en estoit distante enuiron le Demidiametre de Iupiter; quoy qu'allant plus viste, elle s'en approchast dans la suite dauantage,

ce qui confirme que cette Lune plus Auſtrale, eſtoit la ſeconde, comme ie l'auois conjecturé.

Ie remarque que la figure des Bandes a eſté faite le ſeptiéme Iuillet, & que les Ombres du 30. Iuillet ont eſté aiouſtées à cette figure : cependant il pourroit y auoir eu quelque changement dans les Bandes.

Quoy qu'il en ſoit, l'on ne peut gueres douter raiſonnablement, apres ce que le S. Campani marque plus que moy, que la Lunete dont il s'eſt ſeruy, ne ſoit meilleure que la mienne : & quoy que l'on pourroit attribuer cette difference à celle de l'air (qui eſt icy dans Paris, d'ordinaire aſſez trouble) ou à celle des vuës. Cependant, comme ie ne ſuis aſſeuré ny de l'vn ny de l'autre, i'aime mieux croire qu'elle vient de la difference des Lunetes; & ce d'autant plus, que ie ne pretends tirer aucune vanité des miennes, auſquelles ie n'ay eu la curioſité de trauailler, que parce qu'il n'y auoit pas icy vn ſeul ouurier, qui en fît paſſé cinq ou ſix pieds, & qu'il n'y en auoit pas meſme en aucun païs qui euſt commencé d'en trauailler d'auſſi grandes, comme i'auois deſſein d'en auoir, & comme i'en ay trauaillé depuis; puiſque vous ſçauez, Monſieur, que i'en ay fait vne de 150. pieds : & quoy qu'elle n'ait pas reüſſi dans l'épreuue que nous en auons faite, ie ne deſeſpere pas d'en faire de bonnes de cette longueur, & de bien plus grandes.

Pour la figure de Saturne, ie n'ay rien à ajoûter à ce que ie vous ay écrit; car elle eſt ſemblable à celle de ſon imprimé, ſi ce n'eſt qu'il donne à ſa largeur encore vn peu plus que la moitié de ſa longueur, & ainſi il faudroit que l'Anneau euſt plus de 30. degrez d'Inclinaiſon. Vous ſçauez combien mes meſures ſont eſloignées de cela, & bien loin de faire déborder l'Anneau par delà le Corps de Saturne, de plus de la moitié de ſa largeur, ie n'ay pû encore bien determiner de combien l'Anneau debordoit quoy que ie le viſſe déborder vn peu.

Ie remarque qu'au temps de ſon Obſeruation, Saturne n'eſtoit pas eſloigné de l'Oppoſition d'vn ſigne entier, & ainſi l'ombre du côté droit en bas, ne parroiſſoit peut-eſtre pas plus grande qu'il la marque, l'Angle n'eſtant qu'enuiron 2. 50'. quoy que ſelon moy elle euſt dû auancer dauantage ſur l'Anneau. Mais s'il a vû vne fois cette Ombre, comme il la marque (car ie n'a

joûte rien des autres Ombres, à ce que i'en ay dit) il iugera qu'il l'a dû voir d'autre façon, & plus grande, dans les autres temps qu'il a obferué.

Ie ne vous diray rien touchant les Obferuations du mois de Septembre fur les Lunes de Iupiter, car comme elles n'ont point de Parallaxe; on les doit voir de mefme de tous les lieux de la Terre, & elles marquent plûtoft l'affiduité du S. Campani, & fon application aux Obferuations Aftronomiques, que l'excellence de fes Lunetes. Ie n'ay obferué de tout le mois de Septembre, que les cinq premiers iours, & le 20. & le 21. ayant été le refte à la campagne; & i'ay trouué que nos Obferuations font femblables. S'il defire voir celles que i'ay faites depuis le 10. Iuillet, iufqu'au 5. Septembre, tous les iours que Iupiter a été vifible en cette Ville, ie les luy enuoyeray.

Au refte, Monfieur, puifque fes Lunetes luy font voir des Auances & des inégalitez fi fenfibles dans la Bande du milieu, comme il les marque dans fa figure: Ie vous fupplie de l'exciter à les fuiure quelque belle nuit, afin de remarquer s'il les verra changer de fituation, ou non, pour conclurre delà, fi Iupiter tourne fur fon Axe, & en combien de temps. Si ie pouuois auoir vn lieu pour obferuer auec ma Lunete de 35. pieds, ou encore mieux auec celles de 45. de 55. ou de 70. pieds, ie ferois cét effort aux dépens mefme de ma fanté, pour donner cette fatisfaction aux Aftronomes; mais y ayant icy fi peu de Curieux de ces chofes, comme vous ne le fçauez que trop; il me fera difficile d'en venir à bout.

Vous pouuez penfer, Monfieur, que ce n'eft pas vne petite mortification pour moy, d'auoir fait depuis prés de deux ans des plus grandes Lunetes qui fe foient iamais faites, pour tâcher de découurir quelques nouueautez dans le Ciel, & de n'auoir pû depuis ce temps-là trouuer la commodité de m'en feruir. Il n'y a peut-eftre qu'à Paris où cela puiffe arriuer: mais ie n'en veux pas dire dauantage. Ie fuis affez perfuadé de voftre bonté, pour excufer la longueur de ma lettre, & fon peu de politeffe. Ie vous fupplie, Monfieur, de l'eftre de mefme que ie fuis,

A Paris ce Lundy
20. Octobre 1664.

Voftre tres-obeyffant feruiteur,
AVZOVT.

REMARQVES.

IL y a cinq mois que l'on a enuoyé ma lettre au S. Campani, & les Curieux s'étonnent icy qu'il ne nous ait pas donné depuis ce temps-là, la satisfaction de nous mander si ses Lunetes sont meilleures que les nôtres, en essayant les siennes sur les caracteres que ie luy ay enuoyez, & de nous faire sçauoir si nous deuions esperer par le moyen de son Tour, des Lunetes de 2. & de 300. pieds. Ce qui les surprend encore, est de voir que depuis plus de cinq mois, le S. Campani n'ait pas enuoyé icy la Lunete de 50. palmes qu'il auoit promise; puisque s'il a trouué le moyen de les faire si facilement & si seurement auec son Tour: Il semble que depuis ce temps là, toute la Terre en deuroit estre fournie.

Ce n'est pas que pour faire ces grandes Lunetes, il ne tienne qu'à vne Machine pour leur donner la Figure. Il tient aussi à la Matiere, à laquelle il faudroit trauailler pour la perfectionner; car il n'est pas aisé (au moins icy) de trouuer de grandes pieces de verre sans Veines & sans imperfections, ny d'en trouuer d'assez épaisses, sans Leuées. Cependant si les Verres ne sont gueres épais, ils plient, & obeyssent au pressement & à la pesanteur, soit quand on les ajuste sur le ciment, soit quand on les trauaille. Il est aussi fort difficile de trauailler ces grands Verres de mesme épaisseur: cependant la moindre difference dans des Figures si peu conuexes, peut éloigner le milieu de deux ou trois pouces: & si on les trauaille dans des Formes, le long-temps qu'il faut à les vser & à les doucir, peut gaster la meilleure Forme, deuant qu'ils soient acheués, outre que la force de l'homme est bornée à ne pouuoir plus trauailler des Verres passé vne certaine grandeur pour les bien acheuer & les polir par tout, comme on fait les petites Lunetes, quoy que tant plus qu'elles sont grandes, tant plus elles deuroient estre acheuées; & si on veut se seruir de quelque poids, ou de quelque Machine, pour suppléer à la force; on est sujet à vne pression inégale, & à l'vsure de la Machine: cependant la precision & la delicatesse est plus grande qu'on ne peut pas s'imaginer. C'est pourquoy ayant quelque experience de cette precision, ie n'ay iamais pû m'imaginer qu'vn Tour, où il faut deux mouuemens differens, & en quelque façon contraires, puisse se mouuoir auec l'exactitude

& la fermeté qui est requise, où s'il le peut quelque-temps, que cela puisse durer : & si le S. Campani a vn Tour de cette nature, où il puisse faire quand il voudra, de bons Verres : i'auoüe que cela me passe. Car si cen'a esté que par hasard, ou parmy vn grand nombre qu'il a fait quelques bons Verres, ie ne m'en étonnerois pas, puisque par tout où il y a des mouuemens ronds, on peut rencontrer par hasard à donner la figure Spherique, aussi bien que d'vne autre Courbure, & i'ay vû de bonnes Lunetes faites par nos Lunetiers dans des cuilliers de fer.

Car ie n'approuue pas les Tours dont quelques vns se seruent pour faire tourner seulement la Forme sur laquelle ils trauaillent, particulierement pour les grands Verres ; à cause de la difficulté de remettre iamais les Formes comme elles estoient auparauant, en sorte qu'elles tournent parfaitement rond, comme ie l'ay éprouué plusieurs fois, en faisant tourner mes Formes, que l'on n'a iamais pû, nonobstant tous les repaires, remettre parfaitement rondes sur de Tour, si tost qu'elles en auoient été ôtées.

Cependant depuis que l'on a sçeu que le S. Campani faisoit des Lunetes auec vn Tour, nous auons appris qu'vn homme industrieux de la Societé Royale d'Angleterre, auoit inuenté vn Tour, pour faire sans Formes des Lunetes de toutes sortes de longueurs, soit qu'il l'eust inuenté déja auparauant, ou que ç'ait esté à l'occasion de celuy du S. Campani, & qu'il le deuoit bien tost publier. I'ay esté long-temps dans vne grande impatience de le sçauoir, m'étant imaginé que ce Tour seroit éprouué, & qu'il ne manqueroit pas de reüssir, puis qu'il partoit d'vne Societé, qui fait profession de ne donner rien qu'apres l'auoir long-temps examiné. Tellement que ie me tenois assuré que l'on feroit des Lunetes de deux & de trois cens pieds, plus facilement & plus certainement, que par le moyen des Formes ; & il me sembloit apres que i'auois trouué la maniere fort facile de s'en seruir sans Tuyau, qu'il n'y auoit peut-estre plus rien à souhaiter pour les grandes Lunetes, si ce n'estoit vne meilleure matiere. Car quoy que son tour ne donnast que la figure Spherique, i'estois conuaincu, il y a long-temps, qu'elle étoit meilleure que l'Hyperbolique ou l'Elliptique, quoy que la Demonstration de M. Descartes, dans vn seul ordre de ra-

gnes, & qu'on suppose par consequent partir d'vn seul poinct, en ait trompé iusqu'à present plusieurs, aussi bien que son Tour a fait dépenser bien de l'argent, & perdre bien du temps à ceux qui n'ayant point de Pratique non plus que luy, ont crû parce que la Theorie n'en estoit pas fausse, qu'on pouuoit le reduire en Pratique. Ce qui fait peut-estre que M. Hook cherche & pretend auoir découuert quelques manieres pour donner ces figures aux Verres.

Mais i'ay été fort surpris, en voyant depuis peu son Liure imprimé en Anglois qui porte pour Titre *Micrografia, &c.* qui autant que i'en ay pû iuger par le peu de connoissance que i'ay de l'Anglois, est remply de quantité de choses nouuelles & curieuses, quoy qu'il me semble qu'en bien des rencontres il n'ait pas suiuy la maxime de son Illustre Societé, *qui est d'auis que le Preiugé & la Precipitation sont fort ennemies à la découuerte de la Verité*, d'apprendre quelle étoit la maniere de son Tour, & de voir qu'il l'auoit publié sur vne simple Theorie, sans l'auoir éprouué en petit ny en grand, quoy qu'il fallût pour cela, & peu de dépense & peu de temps, qui sont les deux seules choses qui peuuent excuser ceux qui en matiere de Machines, font part au Public de leurs Inuentions, sans les auoir éprouuées, pour exciter les autres à les éprouuer, s'ils iugent par la Pratique qu'ils ont de ces matieres, qu'elles puissent reüssir. Car sans cela la Theorie la plus Geometrique ne sert bien souuent qu'à faire honte à ceux qui se veulent mesler d'enseigner des Machines aux Ouuriers, qui ne peuuent pas estre reduites en vsage: & c'est le defaut de la plus-part de ceux qui n'ayant aucune pratique des Arts, ont quelques Principes de Mécanique, qui leur font trouuer facile tout ce qu'vne pure Theorie leur enseigne.

Ie ne donne point la description de sa Machine, parce que chacun la pourra voir dans son Liure. Mais ie ne sçay si on pourra la reduire en Pratique, & M. Hook me permettra bien que ie luy propose quelques doutes, qui luy donneront peut-estre occasion de chercher à y remedier.

Il est vray en Theorie, qu'vn Cercle, dont le Plan est incliné à l'Axe de la Sphere d'vn Angle, dont la moitié de son Diametre est le Sinus, & qui touche la Sphere en son Pole, tous

chera en toutes ses parties vne Surface Spherique, qui tournera sur cét Axe. Mais il est vray aussi qu'il faut que ce ne soit qu'vn Cercle Mathematique, & sans largeur, & qu'il faut qu'il touche precisement le corps dans son milieu. Cependant dans la pratique, vn cercle capable de conseruer du sable & du doucin, doit auoir de la largeur; & ie ne sçay mesme si l'on pourroit trouuer l'adresse d'en conseruer autant, & aussi long-temps qu'il le faudroit sur le bord d'vn Anneau large d'vn demy pouce. Il est fort difficile de faire que le milieu du Verre réponde tousiours precisement au bord de cét Anneau, puisque la position du Verre change tousiours vn peu au respect de l'Anneau, à mesure qu'il s'vse, & qu'il faut le presser à cause de son Inclinaison. Ie croy aussi qu'il est fort difficile de donner à l'Axe, ou au Mandrin, qui tient le Verre le peu d'Inclinaison qui seroit necessaire pour les grandes Lunetes, comme nous l'allons voir, & de faire que les deux Mandrins soient dans vn mesme Plan, comme cela est necessaire : & quand on auroit pû faire toutes ces choses, ie croy qu'il seroit fort difficile, s'il n'est pas impossible que deux mouuemens contraires, où il y a tant de pieces, pussent rester long-temps dans la fermeté, qui est necessaire pour ne pas s'en démentir, ny s'en éloigner de l'épaisseur (comme on dit d'ordinaire d'vn cheueu) puisque moins que cela peut changer tout. Mais le meilleur moyen de sçauoir si cette Machine peut seruir, est d'en laisser faire vne à Monsieur Hook, puisque l'experience la détruira plustost, que tous les inconueniens, que l'on pourroit alleguer, si elle ne peut pas réüssir en Pratique. Parce toutesfois qu'il parle des Lunetes de mil ou de dix mil pieds, qu'il espere que l'on pourra faire par sa Machine : ie seray bien aise, par occasion, de montrer ce qu'il faudroit pour faire des Lunetes de ces grandeurs; à quoy il y a bien apparence qu'il n'a pas songé.

Si l'on continuë la Table que i'ay faite pour l'ouuerture des Lunetes que l'on verra à la fin de ces Remarques, iusqu'à mil pieds, en prenant tousiours la raison sousdouble des longueurs, on trouuera que pour les mediocres, l'ouuerture deuroit estre de plus de 15. pouces; pour les bonnes de plus de 18. & pour les excellentes de plus de 21. pouces : d'où l'on peut iuger quelle

piece

piece de Verre il faudroit, & de quelle épaisseur, afin qu'elle resistât au trauail. Mais pour parler de l'Inclinaison qu'il faudroit qu'eust le Mandrin sur le plan de l'Anneau, quand l'Anneau auroit 10. ou 12. pouces; cela ne feroit que 6. ou 7. minutes d'Inclinaison, & le Verre auroit moins de conuexité, & moins de difference par consequent d'vn Verre parfaitement plat que la dixiéme ou l'onziéme partie d'vne ligne. Ie laisse à iuger aprés cela, quand on auroit trouué du Verre de cette grandeur; si nous deuons esperer qu'vn Tour puisse estre assez ferme pour maintenir vne telle piece de Verre dans la mesme Inclinaison, sans que le Mandrin s'en éloigne de quelques minutes; quand mesme on auroit pû attacher le Verre parfaitement perpendiculaire au Mandrin; que l'on auroit pû mettre ces deux Mandrins dans vn mesme plan; que l'on auroit pû donner le peu d'Inclinaison requise, & que l'on pourroit continuer de presser le Mandrin dans cette mesme Inclinaison, à proportion que le Verre s'vse. Toutes lesquelles choses ie croy tres-difficiles dans la Pratique, sans parler que la pesanteur du Verre qui seroit incliné à l'Horison, comme le represente M. Hook, le feroit glisser sur le ciment, & ainsi changer de centre, & que le Verre n'est pressé en mesme temps par l'Anneau qu'en vne partie de côté, à sçauoir enuiron le quart, & que les parties du Verre ne sont pas vsées également, &c.

Que seroit-ce donc d'vn Verre de 10000. piés, qui selon la Table que ie donne, deuroit auoir plus de 4. piés, ou 4. piés 9. pouces, ou 5. piés 7. pouces d'ouuerture, & dont l'Anneau quand il auroit 3. piés 9. pouces, n'auroit qu'vne minute d'Inclinaison, & le Verre à cinq piés d'ouuerture, ne contiendroit que 4. minutes, & la courbûre seroit moindre que la cent-huictiéme partie d'vne Ligne.

Mais il est bon de voir comme toutes ces choses se rencontreroient dans vne Lunete de 300. piés seulement, afin que l'on voye ce que l'on en doit esperer, & que l'on sçache au moins la difficulté qu'il y auroit d'en faire seulement de cette longueur. Vne Lunete de 300. piés, suiuant ma Table, doit auoir plus de 8. de nos pouces d'ouuerture, ce qui ne fait que 16. minutes de son Cercle, & on deuroit auoir plus d'onze, si elle estoit excellente. Si M. Hook ne se seruoit que de son Anneau de 6.

D

pouces dont il dit qu'il voudroit se seruir depuis 12. piés, iusqu'à 100. l'Inclinaison que deuroit auoir l'Axe, ou le Mandrin qui porte son Verre, ne deuroit estre que de 16. minutes ; & la courbure du Verre seroit moindre que la 8. partie d'vne ligne, & s'il s'en seruoit d'vn plus gräd, l'Inclinaison seroit à proportion.

Nous pouuons iuger de là, que nous sommes encore bien éloignez de voir des Animaux, &c. dans la Lune, comme le faisoit esperer M. Descartes, & dont M. Hook ne desespere pas. Car ie croy par le peu de connoissance que i'ay des Lunetes, que nous n'en deuons pas esperer passé 300. piés, ou 400. piés au plus ; & ie ne croy pas mesme que la matiere ny l'Art, puissent aller iusques-là, quoy qu'il faille l'essayer si l'on peut, à moins que les Lunetes de moindre longueur, ne nous apprennent qu'elles ne reüssiront pas.

Quand donc vne Lunete de 300. piés porteroit vn Oculaire de 6. pouces, ce qui paroitroit admirable, & auec raison, elle ne grossiroit que 600. fois en Diametre; c'est à dire 360000. fois en Surface ; mais supposé qu'on en pust faire qui grossissent 1000. fois en Diametre ; & 1000000. en Surface, quand on voudroit qu'il n'y eust que 60000. lieuës de la Terre à la Lune, & que le peu d'ouuerture des Verres (qui diminuëroit pourtant la lumiere plus de 36. fois) & l'obstacle de l'Air ne fust point consideré ; nous ne verrions la Lune, que comme si nous en étions à cent lieuës, ou au moins à 60. lieuës sans Lunete. Ie voudrois bien que ceux qui promettent de faire voir des Animaux & des Plantes dans la Lune, eussent songé à ce que nos yeux sans Lunete, nous peuuent faire distinguer de ces choses de dix ou douze lieuës seulement. Ce qui nous doit montrer que ceux qui parlent des Arts, doiuent prendre garde à ce dont la Matiere & nos Machines sont capables, & ne pas tirer des consequences du petit au grand, ou du grand au petit en Physique, ny en Mechanique ou il y a des bornes aux actions de nos Sens & de la Nature, comme nous pouuons faire en Geometrie, où il n'y en a aucune dans l'augmentation, ny la diuision de la Quantité.

Ie n'ay point rapporté tout cecy, pour empescher que l'on ne recherche auec soin tous les moyens de faire de grandes Lunetes, ou d'en faciliter le trauail; mais seulement pour auertir

ceux à qui il vient dans l'esprit, la Theorie de quelque Machine, de ne la pas debiter aussi-tost, comme possible & vtile, deuant que de l'auoir éprouuée, ou si elle peut reüssir en petit, de ne vouloir pas persuader qu'elle reüssira de mesme en toute grandeur. Par exemple, il pourroit arriuer que la Machine de M. Hook, reüssiroit auec toutes les precautions necessaires à faire des Oculaires, ou des petites Lunetes, quoy qu'elle ne pust pas reüssir à en faire de grandes, comme nous voyons que cét Angle composé de deux Regles, auec lequel on trace des portions de Cercle reüssit assez bien en petit, quoy que quand il n'y a plus qu'vne demie ligne, vn quart de ligne, ou moins de conuexité, il ne soit plus du tout iuste, comme i'en ay la preuue en des Regles tracées par le moyen d'vn de ces Instrumens faits par vn des plus exacts Ouuriers de son temps, qui les estimoit de son viuant sans prix, quoy qu'elles ne soient pas iustes, comme d'autres & moy l'auons éprouué, en voulant faire faire des formes par leur moyen; & comme ceux qui ont voulu tracer auec vn semblable instrument des portions de Cercle de 80. ou 100. pieds, &c. de Diametre, en pourroient rendre témoignage.

I'ay pourtant songé deux ou trois choses qui pourroient remedier à quelques inconueniens du Tour de M. Hook. La premiere est de le renuerser & de mettre le Verre sous l'Anneau, tant afin que le Verre puisse estre mis Horisontalement, & qu'il ne glisse point sur le ciment, qu'afin que le sable, & le doucin puissent demeurer sur le Verre.

La seconde est, qu'il faut deux poupées, dans lesquelles passe le Mandrin où sera attaché l'Anneau, & le Mandrin doit estre parfaitement Cylindrique, afin qu'il puisse auancer sur le Verre à mesure qu'il s'vse par le moyen de son poids, ou par le moyen d'vn ressort qui le presse, sans qu'il puisse vaciller d'vn côté ou d'autre, comme il arriueroit presentement de la façon que le Tour est composé : car quand le Verre s'vse, particulierement quand ils ont beaucoup de conuexité, il ne peut pas manquer que le Mandrin n'ait du jeu, & qu'il ne vacille, deuant qu'on ait serré la vis.

Mais ie ne sçay si on pourra remedier à tout : & il faut laisser cela à l'industrie de M. Hook ; puis qu'il dit dans sa Preface,

„ Qu'il ne s'eſt point encore propoſé aucune recherche ou Pro-
„ blême en Mechanique, dont il n'ait eſté capable d'examiner
„ ſur le champ la poſſibilité par vne certaine methode qu'il a
„ trouuée, & qu'il promet d'expliquer en quelqu'autre rencon-
„ tre ; & s'il la trouue poſſible, il dit qu'il luy eſt facile d'inuenter
„ diuerſes manieres de l'executer. Et qu'il peut par cette methode
„ trouuer autant dans la Mechanique, que l'on peut trouuer dans
„ la Geometrie par l'Algebre : & il ne doute point que cette
„ meſme methode ne puiſſe s'eſtendre aux recherches Phyſiques,
„ & ſeruir à trouuer vne infinité de belles Inuentions.

Page 2. Ie n'ay point trauaillé de grandes Lunetes, depuis celles dont ie parle dans ma lettre; car n'ayant pas à moy de lieu propre pour me ſeruir de ces grandes Lunetes ſans Tuyau, & voyant que depuis ſi long-temps il ne s'eſt pas trouué vn Curieux à Paris, qui pour les voir, m'ait procuré quelque terraſſe propre, ou quelqu'autre commodité ; ie n'ay pas crû en l'état de maladie où i'étois, que ie duſſe me tourmenter, pour tâcher de faire de ces grandes Lunetes ; puiſque quand i'aurois été aſſez heureux pour en faire de bonnes, i'aurois encore plus de déplaiſir, que ie n'en ay pas à preſent, d'eſtre dans l'impoſſibilité de m'en ſeruir. Celuy que i'ay fait pour 150 pieds, a au moins 8. pouces de Diametre, ou prés d'vn palme : & ayant voulu en ménager l'epaiſſeur, à cauſe que ce n'étoit qu'vn morceau de glace de Veniſe, il me l'a fallu recommencer pluſieurs fois ; parce qu'il ne ſe douciſſoit pas dans le milieu ; & ie croy n'auoir été gueres moins de 15. iours à trauailler apres. Quand ie me porterois mieux, ie ne me reſoudrois pas à me donner tant de peine, & à m'ennuyer autant que ce trauail fait vne perſonne qui prend plus de plaiſir à réver, ou à faire quelque experience nouuelle, qu'à trauailler continuëment d'vne meſme maniere, comme vn ouurier, iuſqu'à ce que i'aye occaſion de m'en pouuoir ſeruir commodement.

I'ay été ſept ou huict mois à auoir le deplaiſir de ne pouuoir pas l'éprouuer, pour ſçauoir ſi i'auois bien rencontré. Apres ce temps-là, ie l'ay eſſaié dans vne galerie, dont le bout n'étoit qu'à demy bouché, & dont on ne pouuoit fermer les feneſtres, vn moment de temps ſeulement, & dans vn iour de broüillas & de pluye, Et quoy que par le peu que i'en ay vû, ie ne croye

pas qu'il foit bon ; ie voudrois pourtant l'auoir eſſayé en vn autre temps plus fauorable & dans vn lieu plus obſcur, pour voir ſi c'eſt qu'il double l'Objet, ou qu'il le confond, &c. ou s'il n'arriue point quelque accident impreuû qui empeſche que ces grandes longueurs ne reüſſiſſent pas ; car il faut plus de iuſteſſe que l'on ne penſe pour rencontrer vn Objet à trauers d'vn Verre, qui n'ayant que 6. pouces d'ouuerture à la longueur d'enuiron 150. pieds, ne fait qu'vn Angle de 12. minutes, particulierement quand on n'en ſçait pas encore preciſément le Foüyer.

Il eſt arriué à ce Verre, nonobſtant toutes mes precautions, qu'il a eſté apres le trauail vn peu plus épais d'vn côté que de l'autre : ie dis (vn peu) car à peine cela eſt-il ſenſible : & cependant ce peu a rejetté le centre de prés d'vn pouce hors le milieu, à cauſe de ſon peu de conuexité : car ce Verre differe d'vne Surface platte, moins de la neufuiéme partie d'vne ligne. I'ay craint auſſi que le Verre n'ait plié, à cauſe qu'il n'étoit pas fort épais, n'ayant qu'enuiron 2. lignes, ſoit en le mettant ſur le ciment, ſoit par la peſanteur de la molette, ou par la preſſion en le poliſſant ; car il faut s'attendre que le ciment, quelque dur qu'il parroiſſe, obeït. Et quoy que cela ne ſoit ſenſible qu'apres quelques iours : on ne peut pas douter que cela ne ſe faſſe continuëment, comme toutes les actions de la nature. Ie dirois bien des choſes plus ſurprenantes ſur les Formes méſmes, que leur propre peſanteur fait plier auec le temps, & changer de Figure, & ſur d'autres precautions qu'il faut prendre, ſi ie voulois donner icy toutes les remarques que i'ay faites en trauaillant, que ie pourray peut-eſtre communiquer au public en quelqu'autre occaſion.

La Lunete dont ie parle, porte fort facilement 3. de nos *Page 4.* pouces d'ouuerture, & ie luy en ay donné quelquefois iuſqu'à 3. pouces 3. lignes ; mais ie n'ay pas trouué qu'elle fiſt mieux, puiſque ce ſurcroiſt de lumiere ne ſeruoit qu'à blafardir vn peu l'Objet : & cela vient de ce qu'elle n'eſt pas encore dans l'excellence qu'on les doit ſouhaiter ; puiſque par ma Table vne excellente Lunete de 35. piés deuroit ſouffrir quatre pouces d'ouuerture, à proportion des petites qui ſont excellentes. Cependant ie ne voy point que la pluſpart de ceux

qui font des Lunetes, leur donnent tant d'ouuerture, ny qu'ils se feruent d'Oculaires fi forts. La Lunete de 35. piés dont le Roy d'Angleterre a fait prefent à Monfieur le Duc d'Orleans, qui a efté trauaillée par M. Riues, tres-habile, à ce que i'ay appris, ne porte que 2. pouces 3. lignes de France, dans fa plus grande ouuerture, quoy qu'il y ait plus de cinq ou fix cartons de moindre ouuerture, dont il y a apparence qu'il veut qu'on fe ferue plus ordinairement que du plus grand; ce qui apporte prefque la moitié moins de rayons, que la mienne, à fçauoir comme 9. à 16. Auffi l'Oculaire compofé de deux Verres, ne fait pas plus d'effet, quand il eft le plus forcé, qu'vn Verre d'enuiron 4. pouces & demy, ce qui ne la pas fait groffir 100. fois. Et ie voy dans M. Hook, qu'il eftime vne Lunete du mefme M. Riues de 60. piés, qui font prés de 57. piés de France, (le pié de France étant au pié d'Angleterre, enuiron comme 15. à 16.) parce qu'elle peut porter pour le moins 3. pouces d'Angleterre d'ouuerture, & qu'il s'en rencontre peu de 30. piés qui puiffent porter plus de 2. pouces, qui ne font que 22. lignes & demie des noftres; quoy que ie ne donne pas moins d'ouuerture que cela à vne de 15. piés, & que ma Lunete de 21. piés, ait d'ordinaire 2. pouces 4. lignes, ou 2. pouces 6. lignes d'ouuerture.

 Cependant vne perfonne de Condition ayant dit il y a quelque temps à M. Riues, qu'il y auoit à Paris des Lunetes de la mefme longueur que la fienne, qui portoient vne plus grande ouuerture, & des Oculaires plus forts, luy laiffant enfuite iuger fi elles étoient meilleures, il n'en eut point d'autre refponfe, fi ce n'eft que fa Lunete étoit fort bonne; & que que ceux qui n'en iugeroient pas de mefme, ne deuoient pas s'entendre à s'en feruir. Ie ne dis pas cecy, pour empefcher M. Riues de demeurer perfuadé de l'excellence de fa Lunete, ny pour vanter la mienne, que ie n'eftime que mediocre, quoy que ie fois contraint de m'en contenter; parce que ie n'en ay pû faire de meilleures. Mais afin que ceux qui font des Lunetes, tâchent de les faire de telle forte, qu'elles puiffent porter de grandes ouuertures, & des Oculaires forts, puifque ce n'eft pas la longueur qui doit faire eftimer les Lunetes; au contraire elle les doit faire méprifer, à caufe de leur embarras, fi

elles ne font pas plus d'effet que de plus courtes. Ie ne fçay point encore quelle ouuerture le S. Campani donne à fes grandes Lunetes ; car il n'en a rien mandé ; mais pour la petite de M. le Cardinal Antoine, elle n'a que ce que les ordinaires doiuent auoir.

I'expliqueray cette maniere dans mon Traité de l'Vtilité *Page 8.* des grandes Lunetes, que i'aurois acheué il y a longtemps, fans le Comete qui nous a paru, où ie donneray la grandeur du Diametre de tous les Planetes, & leur proportion auec celuy du Soleil ; comme auſſi celle des Etoiles, que i'eſtime encore beaucoup plus petites que tous ceux qui en ont écrit iusqu'à prefent ; car ie ne croy pas que le grand Chien qui paroiſt la plus belle Etoile du Ciel ait 2. ſecondes de Diametre, ny que celles qu'on appelle de la ſixiéme grandeur ayent 20. tierces ; & ie ne penſe pas que toutes les Etoiles qui ſont dans le Ciel, illuminent la Terre autant que feroit vn Corps lumineux qui auroit 20. ſecondes de Diametre, ou parce que nous n'en auons que la moitié en meſme-temps ſur nôtre Horiſon, comme vn Corps de 14. ſeçondes de Diametre, & comme nous illumineroit la 18808. partie du Soleil, ou comme ſi nous étions éloignez du Soleil de prés de 14. fois plus que Saturne, & 137. fois plus que la Terre. Ce qui ne feroit pas croyable, ſi ie ne tâchois de le perſuader, & par experience, & par raiſon. Et ie ne doute point que Venus, quoy qu'elle ne nous enuoye que de la lumiere reflechie, illumine quelquesfois la Terre plus que toutes les Etoiles enſemble.

Ie ne dis pas meſme icy tout ce que ie penſe ; car ie ne fçay quand vn Corps feroit éloigné du Soleil vingt fois plus que Saturne, s'il n'en feroit pas encore illuminé, plus que nous ne ſommes de la moitié des Etoiles ; puiſque ſi le Comete a toûjours été au deſſus de Saturne, ayant pû eſtre encore obſerué auec des Lunetes le 17. Mars (comme ie l'ay obſerué, & peut eſtre que i'aurois pû l'obſeruer depuis, ſi le Ciel auoit été plus fauorable) quoy qu'il fuſt éloigné plus de 19. fois autant que Saturne ; il faut bien, ſi ſa lumiere vient du Soleil, qu'il ſoit illuminé ſans comparaiſon, plus que la Terre ne l'eſt par toutes les Etoiles, puis qu'il y a toute apparence qu'elle feroit inuiſible la nuict. Ce n'eſt pas que cette lumiere du Comete ne

donne de la peine ; mais d'vn autre côté, s'il n'étoit qu'au deſſus de la Lune, quand il a eſté le plus proche de la Terre, comment deuiendroit-il ſi toſt inuiſible? puiſque preſentement il s'en faudroit beaucoup qu'il ne fût éloigné du Soleil, autant que Mars. Mais il faut remettre cecy au Traité du Comete.

Il ne faut pas s'imaginer pource que i'ay dit de la petiteſſe des Etoiles que les Lunetes ne les groſſiſſent pas, à cauſe de leur trop grande diſtance, comm'elles font les Planetes, car c'eſt vne erreur commune, dont il faut ſe défaire. Les Lunetes groſſiſſent les Etoiles, autant à proportion que tous les autres Corps, puiſque la demonſtration de leur groſſiſſement ſe fait meſme ſur des rayons Paralleles qui ſuppoſent vne diſtance infinie, quoy que ceux des Etoiles ne le ſoient pas, & ſi elles ne groſſiſſoient pas les Etoiles, comment nous en feroient elles voir de la cinquantiéme, & peut-eſtre de la centiéme, & de la deuxcentiéme grandeur, comme elles font, & comme elles en feroient voir de bien plus petites, ſi elles groſſiſſoient dauantage? Mais ces choſes demandent d'eſtre expliquées plus au long, & par leurs principes; ce qui ne ſe peut pas dans ces Remarques.

On eſtoit apres à les imprimer, quand M. l'Abbé Charles m'a fait voir la réponſe à ma lettre qu'il auoit enfin receuë du S. Campani; ce qui m'a fait les interrompre, pour voir ſi i'aurois quelque choſe à y inſerer pour vn plus grand éclairciſſement de la verité. I'euſſe ſouhaité que l'on euſt voulu imprimer icy ſa lettre toute entiere, afin qu'on euſt appris ces réponſes de luy-meſme, mais les Imprimeurs en ayant fait difficulté, i'ay crû au moins que i'en deuois faire vn extrait le plus court, mais le plus auantageux pour le S. Campani, qu'il me ſeroit poſſible. En ſuite de quoy ie pourrois faire quelques Remarques nouuelles, ou inſerer quelque choſe dans celles que i'auois faites. Voicy à peu prés ce que contient ſa lettre: mais il eſt bon que l'on ſçache ce que l'on a mandé depuis, que n'entendant point le François, il n'auoit pas lû ma lettre entiere, mais ſeulement vn extrait de quelques endroits, qu'vn de ſes Amis luy auoit fait.

Le S. Campani s'excuſe à M. l'Abbé Charles, de n'auoir pas plûtoſt répondu à ma lettre, ſur ce qu'il dit que le temps a

toûjours

REMARQVES. 33

toûjours été troublé à Rome, ce qui l'a empefché de pouuoir faire l'épreuue fur l'écriture que ie luy ay enuoyée ; & apres auoir parlé de ce qu'il a fait aux Pendules, en les rendant muets & fans bruit, il affeure qu'il peut fans fe feruir de Formes trauailler auec fon Tour des Verres *in perfetißima figura Sferica non folo fino alla mifura di 55. palmi, ma di piccoliſſima è di lunghiſſima mifura, molto meglio è piu facilmente di quello poſſa farfi per via di forme Sphericamente incauate.* En fuite ayant eſtimé mon Inuention de fe feruir des Lunetes fans Tuyau, il parle d'vn Inftrument fort aifé qu'il a trouué de manier fes Tuyaux, dont il promet la defcription, quand il enuoyera la Lunete de 50. palmes, qu'il a promife à Monfeigneur le Cardinal Antoine.

Il dit qu'il n'auoit pas crû à propos de faire fçauoir ny la longueur de fon *Viale*, ny de faire imprimer fon Ecriture ; parce que fon deffein étoit feulement de faire fçauoir que fa Lunete auoit été beaucoup meilleure, que celle contre qui il l'auoit comparée, fans qu'il fuft neceffaire pour cela de voir l'écriture, & il témoigne qu'il a de la peine à croire que i'aye lû l'écriture que ie luy ay enuoyée, tant auec mes Lunetes, de la diftance de 1620. palmes, qu'auec mes yeux d'enuiron 20. palmes ; parce qu'il dit qu'à Rome ils ne peuuent pas la lire de plus de 10. ou 11. palmes, ce qui luy fait dire qu'il faut *che i palmi Romani in Parigi fiano diuentati la meta piu piccoli, o che gli occhi di Parigini fiano il doppio piu vigorofi e validi de gli occhi de Romani, o pure che quefta fi gran diferenza di vedere prouenga dalla rarita maggiore e minore del mezo, cioè dell' Aria, il che non par probabile.* Et pour s'en affeurer entierement, il enuoye de l'écriture imprimée, de diuerfes grandeurs, *di parole non fignificanti*, qu'il prie que l'on éproue, pour voir iufqu'à quelle diftance on les lira auec les yeux, & qu'on les mette à 600. palmes ou dauantage, pour voir iufqu'à quelles lignes on pourra les lire auec les Lunetes, afin qu'il voye ce que pourront faire leurs yeux & leurs Lunetes. Il rapporte enfuite ce qui fe paffa dans la comparaifon de fa Lunete, auec celle du S. Diuini, à la diftance de 1300. palmes, & il enuoye la moitié de l'écriture écrite à la main, dont les moindres caracteres, qui font des Maiufcules, ont 4. lignes de haut, & les plus grands 5. lignes & demie, & font gros à proportion.

E

Il répond apres cela, à ce que ie luy auois opposé, qu'il auoit vû ce qui ne deuoit pas se voir dans le Ciel, & qu'il n'auoit pas vû ce qui s'y deuoit voir, & dit qu'il n'a point parlé dans son Liure *d'altri Ombreggiamenti, ne di altre particolarita, che de i contorni del cerchio, e del Globo che distinguono e mostrano disgiunti l'uno e l'altro corpo, &c.* Mais qu'ayant remarqué depuis l'impression plusieurs particularitez dans diuerses Obseruations qu'il auoit faites, il les auoit fait grauer dans sa Figure, s'asseurant que ceux qui la verroient croiroient qu'il auroit vû depuis l'impression tout ce qu'il auroit marqué dans sa Figure. Ces particularitez, sont 1. *il cerchio della parte di fuori cioè verso la circonferenza esteriore esser men lucido e men chiaro, per sino alla meta del suo piano e della meta in la verso il disco di Saturno, esser piu chiaro e piu lucido del medesimo disco.* 2. *Le estremita di la e di qua del disco verso la parte superiore, apparire vn poco offuscate cioè men chiare del rimanente del disco.* A quoy il adjouste, *il che non ho io detto ne creduto mai che auuenga dell'ombra del cerchio, lasciando di cio il giudicio al S. Astronomi, mentre à me tocca solo di notare puntualmente l'apparenza nella maniera istessa che la vedo, senza intricarmi d'altro.* 3. *Il cerchio esser vn poco ombrato da vna banda vicino alla parte apparente inferiore del Globo.* D'où il conclud que ses Verres qui font voir des particularitez si nouuelles, & si peu découuertes par ceux mesme qui estoient déja persuadez de l'hypothese de M. Hugens, doiuent estre bons, & que les miens qui font paroitre l'Anneau & Saturne, comme s'ils étoient joints ensemble: *non terminano bene, & che sono inetti a poter determinare la retta figura & larghessa dell' Ellissi apparente del cerchio.* Ce qu'il veut prouuer par la difference qui se rencontre dans les 13. figures qu'a rapportées M. Hugens, qui ne peut venir, à ce qu'il croit que de la diuerse bonté des Lunetes dont on s'est seruy.

Il fait ensuite vne digression contre ceux qui disent qu'il n'a rien trouué de nouueau dans le Ciel, parce que tout ce qu'il a vû ne sont que des suites de l'hypothese de M. Hugens, & montre, auec raison, que cela n'empesche pas que ce qu'il a vû ne soit nouueau, puisqu'il a fait voir auec les yeux ce que l'on ne sçauoit que par conjecture, par l'exemple de Colombe & de Galilée, qui n'ont pourtant découuert, l'vn dans la Terre, & l'autre dans la Lune, & dans Venus, que ce qu'on auoit soupçonné deuoir y estre. Mais parce que cette digression n'est pas

pour moy, qui n'ay iamais fait cette difficulté, ie ne m'y arresteray pas dauantage.

Il répond, à ce que ie m'étois étonné, de ce qu'ayant parlé de 4. Bandes obscures, il n'auoit fait mention que de deux Bandes claires; & dit que i'en verray la raison, en voyant sa Figure: & en mesme-temps que i'apprendray que de voir les Bandes droites, & ne distinguer pas plusieurs parties obscures qui se rencontrent en plusieurs endroits du champ clair de Iupiter, ce sont des marques de Verres imparfaits & foibles; ce qu'il monstre, parce qu'en s'éloignant de sa Figure, les Bandes qui de prés étoient inegales, comme il les y a représentées, *crescono d'oscurita, si diminuiscono di grandezza, e diuentano dritte perdendosi di vista la loro inequalità.* Et c'est à cause de cette mesme foiblesse de mes Lunetes, qu'il dit que i'ay fait la Bande d'enhaut la plus large, quoy qu'elle soit selon luy la plus étroite de toutes parce que ie l'ay confonduë auec l'espace de dessus, *che e meno luminoso, e men chiaro di tutte le altre parti chiare del Disco*, comme il l'a marqué dans sa Figure. Il passe à l'Obseruation que i'auois faite le 30. Iuillet, dans laquelle i'auois remarqué vne Auance obscure au dessous de la Bande du milieu, que i'auois creuë être l'ombre d'vne des Lunes, depuis que i'auois vû son Obseruation; mais il ne veut pas que ce fust vne Ombre, parce qu'il dit qu'il a obserué ce iour-là cette mesme Auance, outre les ombres des Lunes qui ne pouuoient pas estre en cét endroit *perche la prima ombra passò sopra il centro della fascia, la seconda parimente si andò alzando, e passò per il centro della fascia*; mais que cette Auance qu'il a vuë ne debordoit pas au dessous de la Bande, & ne changeoit pas de place, comme luy & le S. Cassini l'ont vuë d'autresfois, aussi bien que deux taches plus obscures qui ne paroissent pas tousiours.

Sur ce que ie m'étois étonné que ny luy ny moy, mais particulierement luy, n'eussions pas vû passer les Lunes sur la Bande obscure, il répond, *che tutto questo auuenne per far piu Fortunati i miei cannochiali, con i quali in altri tempi di poi habbiamo veduto e le ombre delle Lune tra le ombre della fascia, e le Lune istesse luminose passare per il campo luminoso che è tra la minore e maggiore fascia oscura*: & il en promet dans peu les Obseruations faites, *con ogni esatezza dal Sig. Dottor Cassini co i suoi cannochiali, etiandio*

non efcendenti la lunghezza di 25. palmi ; i quali per alcuni oggetti luminofi fopportano eggregiamente, vn acuto di due e tre oncie, e monftrano l'Oggetto ottimanente terminato e diftinto.

Il repete les deux Inuentions, dont il auoit parlé dans fon Difcours, fur ce que i'auois dit que ie n'entendois pas la premiere, & dit enfuite, pourquoy il auoit auancé ce qu'il a dit des longues & des petites Lunetes, à l'occafion d'vn petit Traité du S. Diuini, que nous n'auions point vû icy, & qu'il a enuoyé en auertiffant ceux qui le liront *a non preftar veruna fede a neffuna di quelle cofe, che egli à fuppofte di me e del mio primo cannochiale iui nominato incognito ed Olandefe perche neffuno de i fatti o negotiati, e paragoni che egli racconta paffò come iui vien riferito.*

Voila à peu près la fubftance de la Lettre du S. Campani, & ie ne croy pas auoir oublié aucun endroit qui foit à fon auantage, ny à celuy de fes Lunetes, ayant voulu mefme citer fes mefmes paroles dans les endroits qui m'ont femblé les plus forts, fur lefquels ie croy qu'il eft à propos que ie faffe quelques Remarques, quoy que le plus briéuement que ie pourray.

I'auois retranché de ma Lettre ce qui regarde les Pendules; parce que M. l'Abbé Charles m'auoit dit que ce n'étoit pas luy, mais vn de fes Freres qui trauailloit aux Pendules. Ie n'ay rien à dire touchant fon Tour, puis qu'il dit qu'il reüffit fi bien en petit & en grand. Cela étant, ie ne puis trop l'eftimer, & ie m'étois trompé, quand i'auois douté que cela fuft faifable, au moins pour les grandes Lunetes; mais ie fouhaiterois d'en voir feulement de 20. palmes de fa façon.

Pour ce qui regarde l'écriture qu'il a enuoyée : i'ay crû à propos d'en faire imprimer les premieres lignes, & de mettre icy vne partie de ma Lettre que i'ay écrite à M. l'Abbé Charles, le 27. Mars, apres que j'eus fait au plus vifte les épreuues qu'il defiroit fçauoir.

[Ie ne fçay pourquoy le S. Campani n'a pas voulu nous mander l'effet de fes Lunetes fur l'écriture qu'il vous a enuoyée; car s'il l'auoit fait, ie fçaurois à prefent quel eftat ie dois faire des miennes; cependant il faut que i'attende encore deux mois pour le fçauoir, fi ce n'eft qu'il enuoye deuant ce temps-là à Monfeigneur le Cardinal Antoine, la Lunete de 50. palmes qu'il y a fi longtemps qu'il luy fait efperer. Pour moy ie n'ay pas voulu le faire attendre, fçachant que la curiofité de ces fortes de cho-

ses, cause vne espece de chagrin, quand on reste longtemps dans l'incertitude, & si tost que vous m'auez eu donné son écriture, ie l'ay éprouuée auec mes yeux, & auec ceux de mes Amis & auec mes Lunetes.

Ie suis surpris de la difference des yeux des Romains, auec les nostres; mais il me semble que le S. Campani ne deuoit pas douter pour cela de ce que i'auois auancé. S'il m'en étoit arriué autant, i'aurois crû que la difference de longue & de courte-vuë qui se rencontre entre les particuliers d'vne mesme Nation, se peut rencontrer entre des Nations entieres: & il faut bien que les Romains ayent pour l'ordinaire la vuë courte, si plusieurs ont fait cette épreuue, puis qu'ils ne peuuent lire qu'à vne si petite distance. Le S. Campani pouuoit bien s'imaginer que ne voulant pas me vanter de ma bonne vuë, ie n'aurois pas imposé en ce rencontre, quand mesme il auroit voulu croire que i'aurois exageré dans l'effet de mes Lunetes, quoy qu'il me semble que ma sincerité luy deuoit estre assez connuë par mon procedé, & qu'il doiue sçauoir que ie n'ay aucun interest à estimer mes Lunetes, puis qu'il n'y auroit que moy qui y serois trompé: ce que ie tâche d'éuiter, autant que ie le puis, & tous mes Amis sçauent que ce n'est mon humeur de faire grand état de mes bagatelles. Et puis quand nos yeux nuds verroient plus loin que ceux des Romains; cela ne feroit rien pour les Lunetes, qui reüssissent aussi bien à ceux qui ont la vuë courte, qu'à ceux qui l'ont lointaine, & pour l'ordinaire mesme leur vuë est plus ferme & plus subtile.

Le S. Campani sçaura donc, que les palmes Romains sont aussi grands à Paris qu'à Rome, à moins qu'ils ne diminuënt par les chemins. I'ay vne mesure de boüis de six demi-palmes, apportée de Rome, sur laquelle i'ay pris mes mesures. Et il me semble que i'auois pris assez de peine en la comparant si exactement auec nos deux toises, pour persuader à tout le monde que ie ne m'étois pas mépris. Celuy qu'il a enuoyé sur du papier, n'est pas plus long que celuy que i'ay de la septiéme ou huictiéme partie d'vne de leurs minutes; mais ie croy qu'il vaut mieux s'en rapporter à du Boüis.

Quoyqu'il en soit, ie vous diray ce qui m'est arriué sur son écriture, apres vous auoir fait remarquer que quoy que la premiere

ligne paroiſſe auſſi haute que celle que ie leur ay enuoyée, il y a bien de la difference, tant dans la noirceur de l'Impreſſion, que dans la largeur des caracteres ; ce qui pourtant change beaucoup, puiſque les Majuſcules meſmes trop delicates ne ſe liſent pas ſi facilement que le Romain que ie luy ay enuoyé; parce qu'elles n'ont pas aſſez de largeur, comme ie l'ay remarqué dans ma Lettre.

Ie n'ay pas laiſſé pourtant de lire ſa premiere ligne de 11. piés & demy, ou de prés de 17. palmes, & vn de mes Amis, ſans auoir vû cette écriture, la lûe dans vn iour qui n'étoit pas auantageux, de 13. piés & demy, qui font enuiron 19. palmes & demy. Il a lû la 2. ligne de 11. piés & demy, ou de 17. palmes. La 3. de 10. piés & demy, ou de plus de 15. palmes. La 4. de 9. piés, ou de 14. palmes, & la 8. ligne de 6. piés, ou de prés de 9. palmes, & moy i'ay lû toutes ces lignes enuiron à 1. palme plus prés que luy. Ie les ay fait lire encore à d'autres, & cette épreuue s'eſt faite en preſence de pluſieurs perſonnes, que ie pourrois citer pour témoins, s'il en falloit pour vne choſe où l'on ne peut imaginer aucun deſſein, à la dire autrement quelle ne ſeroit pas.

I'ay fait tranſporter ſes ecritures à S. Paul à 1620. palmes, ſelon la Carte de Paris ; & j'auouë que ie n'ay pû lire aucune ligne de l'écriture imprimée, mais les differences que i'ay données de cette écriture & de la mienne, en ſont vne cauſe ſuffiſante, outre que la mienne étant de paroles intelligibles, elle n'eſt pas ſi difficile à lire ; & ie m'étois ſerui de celle là, parce qu'au temps que i'auois fait mes experiences, ie n'auois pû auoir imprimez les mots les plus extrauagans des Indiens que i'auois voulu faire imprimer.

Pour les Maiuſcules écrites à la main, auec leſquelles ils ont éprouué leurs Lunetes de 1300. palmes loin, à Montecauallo ; ie les ay luës auec ma Lunete de 51. palmes, comme ſi i'auois été tout proche. Ie les ay luës auſſi auec ma Lunete de 21. piés, ou de 32. palmes, & meſme auec vne Lunete de 17. piés ou de 25. palmes : qui double vn peu, i'ay pû lire les trois premieres lignes, mais non la derniere ; parce que l'écriture en eſt plus preſſée que celle des autres, quoy que la diſtance ſoit de 320. palmes plus grande que celle de la

quelle ils ont éprouué les leur; d'où le S. Campani conclurra tout ce qui luy plaira.

Mais pour le satisfaire entierement, i'ay fait mettre ses écritures à enuiron 650. palmes de distance de l'Objectif, & 700. palmes de distance de l'œil, n'ayant pû les mettre à 600. palmes, & auec ma Lunete de 51. palmes, i'ay lû aisement les trois premieres lignes de son imprimé, & quelques mots de la quatriéme comme *prost*. Ie voyois distinctement tous les chifres qui sont au bord des lignes; & si les lettres n'étoient pas tant pressées, ie ne doute pas que ie n'eusse lû quelque chose dans les lignes plus petites. Mais que me sert tout cela, si ie n'ay pas vû auec mes Lunetes dans le Ciel toutes les belles choses que le S. Campani dit y auoir vuës auec tant de distinction ? Si i'auois obserué Saturne & Iupiter dans le temps de leur Opposition, auec mes grandes Lunetes, & auec l'attention necessaire (ce que ie n'ay gueres fait, parce que vous sçauez, Monsieur, que depuis trois ans, i'ay tousiours esté malade, & cét Eté, ie ne regardois les Lunes de Iupiter tous les iours vn moment, que pour tâcher d'en faire en me diuertissant vn Systême, seulement auec ma Lunete de 12. piés, comme ie l'ay dit dans ma Lettre) & que ie n'eusse pas vû ce que le S. Campani dit qu'il a fait voir si nettement, ie casserois mes Verres, & s'ils ne me le font pas voir cét Eté, que i'espere y vaquer auec plus de soin, si ma santé me reuient entiere, ie ne m'en seruiray iamais. I'aduouë que dans le mois d'Octobre que i'ay voulu voir toutes ces choses auec ma Lunete de 21. piés, ou de 32. palmes, ie n'ay vû ce que i'ay écrit; mais ces Planetes étoient déja plus éloignez qu'en Eté, & l'air étoit tousiours vn peu broüillé, ce qui fait que ie veux les attendre cette année dans leur Opposition, &c.]

Touchant les Ombres pretenduës de l'Anneau sur Saturne, & de Saturne sur l'Anneau. Ie croy que le S. Campani ne doit pas m'accuser si ie n'ay pas pris entierement sa pensée, comme il l'explique à present, en disant qu'il n'a iamais crû que ce fussent des Ombres faites par l'Anneau, sur le Disque de Saturne, ou par le Corps de Saturne sur l'Anneau ; mais les contours de ces Corps, qui étant inegalement lumineux, faisoient voir ces apparences ; car il me semble que l'on ne pouuoit gue-

res penser autre chose, tant en voyant la figure de son *Ragguaglio*, & les grandes qu'il a enuoyées depuis, qu'en lisant ces paroles pag. 18. *Come al contrario la porzione inferiore del cerchio cioè quella che è verso l'Antartico, viene in parte dal medesimo Globo ADOMBRATA & couerta.* Car comme il n'entendoit point par là cette Ombre dont i'ay parlé, qui se voit tantost d'vn costé, & tantost de l'autre : Il me semble qu'on ne pouuoit entendre par ces *Ombreggiamenti*, que les Ombres qu'il a tracées sur sa figure, outre que c'est mal appellé *Ombreggiamenti*, des parties illuminées, à cause qu'elles renuoyent la lumiere moins que les autres, & ie ne croy pas que ce fust parler proprement, que d'appeller *Ombreggiamenti*, les Bandes de Iupiter, ou les taches de la Lune. Mais puisque le S. Campani a entendu marquer seulement l'inegalité de la lumiere, qu'il dit que ses Lunetes luy font decouurir: Ie n'ay plus rien à luy dire, & ie n'ay qu'à souhaiter que mes Lunetes me les puissent faire voir; parce que i'auouë que ie n'ay pas vû iusqu'à present ces differences. Mais pour ce qui est de cette Ombre que fait visiblement le Corps de Saturne sur l'Anneau, & que le S. Campani a voulu corriger dans vne seconde Figure qu'il a enuoyée depuis que ie l'en ay auerty par ma lettre ; ie ne voy pas qu'il l'ait marquée, comme il me semble que ie l'ay vuë : car il ne l'a marquée qu'auec des petits points, qui ne sont pas plus forts que les *Ombreggiamenti* d'enhaut, ny que les Bandes de son Iupiter, quoy que ces Bandes ne soient pas des parties ombrées mais des parties illuminées qui nous renuoyent moins la lumiere que leurs voisines, comme font les parties moins claires de la Lune.

Mais les parties de l'Anneau qui sont dans l'Ombre, ne nous doiuent pas renuoyer de lumiere, puis qu'elles n'en reçoiuent point. Ce que ie puis dire est, que cette Ombre me paroist presque aussi noire que l'espace obscur qui est entre l'Anneau & le corps de Saturne, auec lequel il me semble qu'il se joint. D'où vient qu'en 1661. il me sembloit que l'Anneau étoit separé en cet endroit du corps de Saturne, quoy que le S. Campani marque dans sa figure le contour interieur de l'Anneau tout entier, & qu'il dise dans sa lettre à M. l'Abbé Charles, du 25. Nouembre 1664. *que si sa Lunete n'étoit bien trauaillée, farebbe l'ombra che dal Globo rade sopra il cerchio così oscura, come il resto del campo*

ouer vano di esso cerchio, ce qu'il dit qu'elle ne fait pas. Mais ie seray bien aise d'apprendre ce que les autres qui ont de bonnes Lunetes en ont iugé, & d'attendre que ie le reuoye cette année auec mes meilleures Lunetes ; car ie ne veux pas alleguer contre le témoignage des Sens, s'il se trouue veritable, que cette partie de l'Anneau n'étant point illuminée, doit paroistre noire comme i'ay crû la voir, puisque l'Ombre mesme auprés de la lumiere premiere, paroist aussi noire que le Ciel, comme nous le voyons dans les Ombres de la Lune, parce que nous pourrions ne sçauoir pas s'il n'y a point quelque cause qui y fasse paroitre assez de lumiere, pour en distinguer le contour. Cependant quoy que les choses que le S. Campani marque qu'il a vûës dans le Cercle & dans le Disque de Saturne, soient tres-particulieres, aussi bien que ces differences de lumiere qu'il voit dans ce qui est illuminé du Disque de Iupiter, comme pourtant vne personne qui assure qu'il a vû quelque chose est plus croyable, que plusieurs qui disent qu'ils ne l'ont pas vûë, particulierement quand on n'y a pas pris garde: ie croy que la presomption doit demeurer iusqu'à present pour le S. Campani.

Ie ne sçay si cette lumiere plus foible iusqu'à la moitié de l'Anneau, ne fauorisera point la pensée de ceux qui voulant accommoder plutost la Nature à leurs Principes, que leurs Principes à ce qui Est, veulent que l'Anneau ne soit pas plat, comme il le paroist, & comme son inuisibilité entiere, quand Saturne paroist tout rond, le persuade, mais qu'il soit rond comme vn bourlet. Nous pourrons en être mieux conuaincus dans quelques années, puis qu'ils ne s'en veulent pas rapporter à ce que ceux qui l'ont vû tout rond, & sans que l'Anneau parust auec vne largeur considerable sur le corps de Saturne, nous en asseürent.

Le S. Campani n'ayant point répondu autre chose à ce que ie luy auois obiecté, touchant la raison de la longueur à la largeur de l'Anneau qu'il faisoit trop approchante, sinon que mes Verres, qui ne font pas paroistre toutes les particularitez qu'il a vûës, *Non terminano bene e che sono inetti a poter determinare la retta figura & larghezza dell' Ellissi apparente del cerchio.* Ie n'ay rien à répondre à ce qu'il dit de la foiblesse & de l'imperfection de mes Lunetes. I'en suis fasché, & ie voudrois bien en auoir de meilleures; mais il sera difficile de le conuaincre à l'auenir sur

F

cette proportion de l'Anneau, puisque la largeur de l'Ellipse va toûjours diminuer, quoy que si la Declinaison de l'Anneau demeure toûjours la mesme, l'on pourra en tout temps sçauoir quelle a pû étre sa plus grande largeur. Mais ie puis bien assurer que la largeur de l'Anneau n'est pas la moitié de sa longueur, & qu'il ne déborde pas tant par delà le Corps de Saturne qu'il l'a marqué; & puis qu'il se sert des diuerses Figures qu'a rapportées M. Hugens pour excuser la sienne, il deuroit auoir pris garde que toutes celles qu'il y a apparence que l'on a vuës auec des Lunetes mediocres, sont plus larges & plus approchantes du rond que celles que l'on a obseruées auec de meilleures Lunetes. Cela arriue ainsi, à cause que les Objets lumineux éloignez s'arondissent toûjours; & ce n'est pas vne mauuaise marque pour vne Lunete, que de representer Saturne long, Venus en vn Croissant bien délié, &c. puisque & nos yeux, & les petites Lunetes les arondissent. Mais qu'est-ce que le S. Campani pourra répondre à M. Hugens, qui croyant estre assuré que la Declinaison de l'Anneau n'est pas de plus de 23. degrez 30'. ayant vû déborder l'Anneau par dessus le Corps de Saturne, conclut dans la lettre qu'il m'a écrite du 13. Mars, que la longueur de l'Anneau est plus que triple du Corps de Saturne, qui selon la Figure du S. Campani, est seulement enuiron comme 67. à 31. Il est vray que la difference ne m'en paroist pas si grande; mais M. Hugens l'attribuera peut-estre à la raison Optique que i'ay apportée de l'auance de la Lumiere sur l'espace obscur; quoy qu'il me semble qu'il ne deuroit pas conclurre vne si grande longueur, s'il n'a pas vû déborder la largeur plus que moy; car si la longueur de l'Anneau étoit au Corps de Saturne, comme deux & demy à vn, & que l'Inclinaison fust 23°. 30'. l'Anneau seroit iustement aussi large que le Corps sans déborder; mais si l'Anneau est plus grand, il débordera vn peu, & si il étoit triple, il faudroit qu'il débordast de la moitié de sa largeur : ce qui ne m'a pas parû.

Sur ce qu'il dit que ie ne dois pas changer d'opinion, ny croire que l'Auance que i'auois vuë fust l'ombre d'vne Lune, ie n'ay rien à dire, si ce n'est qu'il y a assez dequoy s'etonner, pourquoy il ne l'auoit pas marquée dans sa Figure. Ie voudrois seulement sçauoir si elle est plus facile à découurir que les Om-

REMARQVES.

bres des Lunes qu'il croit que ie n'ay point vuës: & s'il est asuré que ces parties obscures qu'il y distingue, ne changent point: car s'ils ne changeoient point, il faudroit que Iupiter ne tournast pas sur son Axe. Nous auons pourtant receu depuis deux iours vne Obseruation d'Angleterre, inserée dans la Relation que la Societé Royale a fait imprimer depuis peu, sous le Titre de *Philosophical Transactions*, pour informer le Public de ce qu'ils découuriront de nouueau dans la Physique & dans la Mechanique, qui est fort curieuse sur ce sujet, dont voicy la version. *L'Ingenieux M. Hook fit sçauoir il y a quelques mois à vn de ses Amis, qu'il auoit obserué quelques iours auparauant, à sçauoir le 9. de May 1664. (c'est le 19. selon nous) enuiron les 9. heures du soir, auec vne excellente Lunete de 12. piés, vne petite Tache dans la plus grande des trois Ceintures obscures de Iupiter, & que l'ayant obseruée quelque temps de suite, il auoit trouué qu'enuiron deux heures apres, cette Tache s'étoit muë de l'Orient à l'Occident, enuiron la longueur de la moitié du Diametre de Iupiter.*

Cela étant, si cette Tache n'étoit pas l'Ombre d'vne Lune, mais qu'elle fust dans le Corps de Iupiter, y ayant apparence que M. Hook aura remarqué exactement, en quelle partie du Disque, cette Tache parroissoit, il peut déduire en combien de temps Iupiter tourne autour de son Axe. Par exemple s'il l'auoit vuë au commencement & à la fin de son Obseruation également éloignée du milieu du Disque; cela montreroit que Iupiter seroit 12. heures à faire son tour, & toûjours moins de 12. heures en toutes les autres positions. Il est à remarquer qu'il n'y a que la troisiéme Lune qui puisse être enuiron 2. heures à parcourir la moitié du Diametre de Iupiter; car les deux premieres ne sont pas si long-temps, & la quatriéme, est dauantage. Ie trouue que le 19. May cette troisiéme Lune a passé entre Iupiter & nous, & M. Hook pourra bien auoir remarqué combien il voyoit de Lunes, car la quatriéme étoit éloignée. La seconde aussi a passé ce soir là entre Iupiter & nous, & elle passoit à l'heure de l'Obseruation où elle étoit passée depuis peu; mais elle n'est pas si longtemps à passer.

Mais c'est au SS. Cassini & Campani, à nous découurir entierement si Iupiter tourne, ou non, puis qu'ils voyent si distinctement des inegalitez dans les Bandes, & qu'ils y voyent

F ij

quelquesfois d'autres Taches que les Ombres des Lunes; & tous les Curieux qui ont la commodité d'obferuer, doiuent fonger à découurir vne chofe de fi grande importance, puis que ce fera vne des plus grandes Analogies pour le mouuement de la Terre.

Ce que ie remarque de confiderable dans l'Obferúation de M. Hook, eft qu'auec vne Lunete de 12. piés d'Angleterre, qui ne font que 11. piés 3. pouces des nôtres, il ait pû voir cette petite Tache fur les Ceintures, & il faut auoüer que cette Lunete doit être excellente. Nous verrons dans les Obferuations du S. Caffini, toutes leurs belles découuertes, touchant le paffage des Lunes, non pas fur les Bandes; mais fur la partie du Difque clair de Iupiter, qui eft entre les deux Bandes; car cela eft plus furprenant, puis qu'il faut qu'elles foient d'vne clarté differente du Corps de Iupiter, & que la difference en foit fenfible, foit qu'elles foient plus claires, ou qu'elles le foient moins. Ie ne fçay s'ils auront eftimé la raifon des Diametres des Lunes auec celuy de Iupiter, comme i'aurois tâché de le faire, fi i'auois pû les découurir; mais depuis que i'eus écrit ma lettre, Iupiter étoit trop bas vers l'Horifon, trop éloigné de la Terre, & l'air trop broüillé pour bien faire ces Obferuations, que i'efpere ne manquer pas dans quelques mois. Et l'on pourra par là iuger affez bien fi les Plans des Mouuemens des Lunes font inclinez à l'Ecliptique de Iupiter ou non, ayant toujours égard à la Latitude de Iupiter, qui a été Meridionale depuis le mois d'Avril 1664. & à la fituation de la Terre. Il feroit auffi à fouhaiter que M. Hook euft eftimé la raifon du Diametre de fa petite Tache auec celuy de Iupiter.

Il y auroit bien des chofes à remarquer, fur ce que le S. Campani dit, contraire à ce que i'ay crû auoir obferué, touchant la Bande d'enhaut, & mon Auance; car il dit que i'ay fait la Bande d'enhaut la plus large; quoy qu'elle foit la plus étroite de toutes; parce que ie l'ay confonduë auec l'efpace d'enhaut, qui felon luy eft obfcur. Mais il me femble que dans ma Figure, ie ne l'auois pas faite bien large, quoy que i'euffe peut-eftre marqué qu'elle fe perdoit comme infenfiblement auec le haut du Difque; parce que quelquesfois elle me parroiffoit ainfi, & l'on peut remar-

quer dans sa figure, qu'il ne l'a pas faite moins large que la Bande du milieu: & que ma Tache n'est pas l'Ombre d'vne Lune, & qu'il a obserué ce iour-là cette mesme Tache; mais qu'elle n'excedoit point la Bande, & ne changeoit point de place. Si cela est, ie m'étonne qu'il ne l'a point marquée dans sa Figure. Mais ie puis asseurer qu'elle me parut exceder la Bande: quoy que ie ne puisse pas dire, si elle changea de place, ou non; cependant ie ne voy pas que l'imperfection d'vne Lunete puisse faire paroistre exceder ce qui n'excede point. Mais i'ayme mieux ceder que de disputer. Chacun en pensera ce qu'il luy plaira.

Ie n'ay rien à ajoûter à ce que i'ay dit de la difference des grandes & des petites Lunetes, quand on s'en sert de iour, & quand l'air est agité ou remply de vapeurs, ou illuminé, & ie croy que si on se vouloit entendre, on demeureroit d'accord; car ayant lû le petit Liure du S. Diuini, que le S. Campani a enuoyé, ie suis obligé, sans prendre party dans leur different dont ie ne sçay pas les particularitez, d'auoüer que de la façon que le S. Diuini décrit ce qui luy est arriué touchant sa grande Lunete, ie l'aurois crû sans le contredire, parce que ie sçay que dans ces rencontres de vapeurs, qui montent, ou qui sont agitées dans l'air, &c. On s'en apperçoit bien dauantage auec les grandes Lunetes, qu'auec les mediocres, quoy que cela n'excuse pas le peu de bonté que deuoit auoir son Verre; apres que le S. Campani nous assure dans son *Ragguaglio*, qu'on ne pouuoit distinguer les lettres que i'ay toutes luës de plus loin, non seulement auec ma Lunete de 51. palmes, mais auec celle de 32.

Mais pour marquer encore la difference qu'il y a entre les grandes & les petites Lunetes, ie rapporteray seulement par occasion, que le 27. Feurier ie ne pus voir le Comete auec ma Lunete de 9. piés, à cause que l'air étoit illuminé de la Lune, & ie le vis auec vne de quatre piés & demy, qui auoit beaucoup d'ouuerture, & qui ne grossissoit gueres, & le Vendredy 13. Mars, qu'il n'y auoit point de Lune, ie le vis mieux auec la Lunete de 9. piés auprés de 2. petites Etoiles, & auec la Lunete de 4. piés & demy, i'eus bien de la peine à le voir, & ne pûs voir ces deux petites Etoiles. Ainsi on ne voit presque point auec les grandes Lunetes, la lumiere qui paroist au Croissant de la Lune, & on la voit mieux auec vne petite Lu-

neté, mais moins encore qu'auec la vûe simple.

On remarque aussi moins auec les grandes Lunetes qu'auec les petites, la difference entre les parties claires, & les parties obscures, où les taches de la Lune, dont ie croy que la veritable raison vient de ce que nos yeux n'ayant pas de mesure pour iuger de la quantité de la lumiere, iugent de la difference, & non pas de la raison de la lumiere. Tellement que s'il y a par exemple deux fois autant de lumiere dans les parties les plus claires, que dans les taches, comme s'il y a 100. parties dans les claires, & qu'il y en ait 50. dans les taches, si la Lunete diminuë la lumiere dix fois, puis qu'elle diminuë également la plus forte & la plus foible ; elle ne fera plus paroistre que 10. parties de lumiere dans les parties claires, & 5. dans les moins claires, dont la difference, qui n'est que 5. fera paroitre à nos yeux bien moins de difference entre ces deux lumieres, que quand cette mesme difference étoit 50. & ainsi elle les fera paroitre bien plus approchantes, & bien moins differentes entr'elles. Et cela arriue à tous les sens qui n'ont point de mesure pour determiner la quantité de leur Objet ; & ie croy qu'il n'y a que l'Ouye qui en ait, du moins ie n'en ay pû encore imaginer pour la lumiere, quoy que ie l'aye cherchée par bien des voyes pour pouuoir determiner en voyant deux lumieres, si l'vne est plus grande, trois ou quatre fois, ou dauantage que l'autre, comme nous disons qu'vn son est plus aigu de tant de Tons que l'autre. Ainsi nous pouuons bien par le moyen du poids, mettre dans de l'eau, du Sel en quelle raison nous voudrons, mais nôtre goust ne s'apperceura pas de cette raison, & n'en pourra distinguer en gros, que les differences qui seront en effet d'autant plus sensibles qu'elles seront plus grandes ; mais sans pouuoir sçauoir la differente quantité de Sel qu'il y aura, comme ie l'ay éprouué, & que chacun en peut faire facilement l'experience. Par exemple, ie croy que la Lumiere premiere des rayons du Soleil, est peut-estre plus de 100. fois plus grande que la Lumiere seconde, quand nous sommes à l'ombre de quelque Corps, ou que les Nuës nous cachent le Soleil ; cependant nous n'y trouuons gueres de difference, particulierement quand nous en sommes proches, & i'ay pris plaisir à voir les differences qu'il y auoit entre des Lumieres, que

ie sçauois être non seulement cent fois, mais mille fois plus petites que d'autres, sans y trouuer de difference approchante de cette grande inegalité. Ce qui me fait iuger qu'il y a peut-estre plus de 100. fois plus de lumiere dans celle des rayons du Soleil, que dans celle d'vn lieu éclairé où ils n'entrent point; est fondé sur ce qui m'a semblé que la lumiere que ie sçauois être cent fois moindre que celle que nous receuons sur nôtre Terre, comme est celle que reçoit Saturne, paroissoit encore plus claire que la Lumiere que nous auons à l'Ombre. Et cette difference paroist si grande de loin, que l'ombre paroist presque toute noire, quand elle est comparée à la lumiere, & tant plus on s'éloigne, tant plus elle paroist noire, & assez approchante des Ombres des creux de la Lune dans son croissant, & dans son decroissant. Mais ie seray bien aise d'auoir sur cela le sentiment des Sçauans, & ie les coniure de faire toutes les experiences dont ils s'auiseront, pour éclaircir cette matiere, qui pourra peut-être seruir à la Peinture plus que l'on ne pense.

I'enseigneray icy en peu de mots, vn des moyens dont ie me suis seruy pour illuminer vn Objet en quelle raison on voudra ; par le moyen de quelque grand Objectif que i'ay nommé Planetaire ; parce que ie fay voir par son moyen, la difference de Lumiere que tous les Planetes reçoiuent du Soleil, en me seruant de plusieurs Cartons, dont l'ouuerture est proportionnée à la distance qu'ils ont du Soleil, pourueu que pour chaque 9. piés ou enuiron, on donne 1. pouce d'ouuerture pour la Terre. En faisant cela, l'on voit que la lumiere que reçoit Mercure est bien éloignée de les pouuoir brûler, & qu'elle est encore assez grande dans Saturne, pour y voir clair, puis qu'elle me paroist plus grande dans Saturne, qu'elle n'est sur nôtre Terre, quand elle est couuerte de Nuées; ce que l'on auroit de la peine à croire, si on ne faisoit voir sensiblement par le moyen de ce Verre, dont ie diray peut-estre quelque chose dauantage dans mon Traité de *l'Vtilité des grandes Lunetes*, où ie parleray aussi de plusieurs Experiences que i'ay faites sur la quantité de Lumiere qu'vn Corps 10. 15. & 20. fois, &c. plus éloigné que Saturne : receuroit encore du Soleil, comme le Comete a peut-être été, s'il a toûjours été au dessus de Saturne, ce qui seruira à decider si les Cometes ont de la lumiere propre, ou s'ils la reçoiuent du So-

leil. Sur la quantité de lumiere, dont la Terre est encore illuminée dans les Eclipses de Soleil, à proportion de leur grandeur, ce qui surprendra bien du monde. Et sur la quantité de lumiere qui est necessaire pour brûler les Corps, ayant trouué qu'en ne rabatant pas la lumiere qui est reflechie par les surfaces des Verres, dont ie ne sçay pas encore la quantité au iuste, il falloit prés de 50. fois autant de lumiere que nous en auons icy pour brûler les Corps noirs, & prés de 9. fois dauantage pour brûler les Corps blancs, que pour brûler les Corps noirs, & à proportion entre ces deux raisons pour les Corps des autres couleurs. D'où i'ay tiré quelques consequences touchant la distance iusqu'à laquelle nous pouuons esperer de brûler icy des Corps par le moyen des grands Verres & des grands Miroirs.

Tellement qu'il faudroit que nous fussions encore sept fois plus prés du Soleil que nous ne sommes pour être en danger d'être brûlez. I'ay donné des Memoires à des personnes qui sont allées dans les païs Chauds, & entr'autres vn Article pour éprouuer par le moyen de grands Verres brûlans, à combien moins d'ouuerture qu'icy, ils pourront brûler, pour sçauoir delà s'il y a plus de lumiere qu'icy, & de combien, puisque c'est peut-estre le seul moyen de l'éprouuer, en prenant, comme on doit supposer les mesmes matieres: quoy que la difference de l'air déja échauffé, & dans les païs chauds, & dans les Planetes plus proches que nous, puisse alterer, sinon la quantité de lumiere, au moins celle de la chaleur qui s'y rencontre.

Page 17. Cette Observation est ainsi rapportée par le P. Riccioli. liure 7. chap. 2. nomb. 6.

Asperum autem esse Iouem & quidem etiam circa margines montibus & tumoribus euidentissime extantibus, apparet ex schemate in Italiam misso ex Flandriâ, vbi talis visus perhibetur per egregium Telescopium Leandri Bandtij Abbatis Disbergensis. Anno 1643. Nouembris 2. hora 8. 30ᵉ post meridiem cum die 12. Octobris præcessisset Oppositio cum sole: in quo etiam schemate videbantur duo satellites sub Ioue ipsum instar macularum obscurantes, quarum Borealior, partem decimam sextam Iouialis Diametri occupabat, & in eodem duæ magnæ maculæ aut cauernæ, vna rotunda altera oualis septimam partem Diametri eiusdem in longum æquantes.

REMARQVES

CEt endroit n'est pas conforme à ce qui est dans la Lettre *Page 17.* que M. l'Abbé Charles a enuoyée au S. Campani; car n'ayant pas eu le loisir de le tourner comme ie voulois, afin que personne ne pust s'en scandaliser, ie fus obligé d'y faire écrire deux ou trois lignes, dont il ne me souuient pas bien.

I'ay crû que ie deuois citer icy les paroles du R. P. Fabry, afin que l'on sçache comment on doit expliquer les deffenses que l'Inquisition a faites autresfois de soustenir le mouuement de la Terre, à l'occasion de Galilée; peut-estre parce qu'on le soupçonnoit de vouloir introduire des nouueautez dans la Religion, aussi bien que dans la Philosophie, à cause qu'il trouuoit beaucoup à redire dans celle d'Aristote, que presque tout le monde suiuoit en ce temps-là, comme la seule Philosophie veritable, sur laquelle on auoit comme enté presque tout ce qu'il y a de plus mysterieux dans la Theologie.

Elles se trouuent raportées dans vn traité d'Eustachius de Diuinis, côtre le Système de M. Hugens, pag. 49. où il met au long le sentiment du P. Fabry, que l'on pourra voir; mais il suffit de citer les paroles qui suiuent. *Ex vestris, iisque Coryphæis, non semel quæsitum est, vtrum aliquam haberent demonstrationem pro terræ motu adstruendo; nunquam ausi sunt id asserere: nihil igitur obstat, quin loca illa in sensu literali Ecclesia intelligat & intelligenda esse declaret quamdiu nulla demonstratione contrarium euincitur; quæ si forte aliquando à vobis excogitetur (quod vix crediderim) in hoc casu, nullo modo dubitabit Ecclesia declarare, loca illa in sensu figurato & improprio intelligenda esse, vt illud Poëtæ:* Terræque vrbesque recedunt.

Ce passage a paru étrange à tous ceux qui l'ont examiné; car côment peut-on dire qu'il n'y a rien qui empesche que l'Eglise n'entende, & ne declare qu'il faut entendre les lieux dont il est question à la lettre, si elle peut dans la suite declarer qu'on peut les entêdre autremêt, ou côment declarera-t'elle qu'on les peut entendre dans vn sens figuré & impropre, si elle a declaré auparauât qu'il faloit les entendre à la lettre. Il me semble du moins que l'on peut conclurre euidemment delà que le P. Fabry n'a pas crû que l'on ait decidé cette question absolument, mais seulement par prouision, *quãdiu nulla demonstratione contrarium euincitur,* pour empescher le scandale que la nouueauté causoit ou pouuoit causer. Car n'y ayant pas d'aparence qu'il se soit expliqué

G

sur vne matiere qui est si delicate à Rome, qu'il n'ait fondé les sentimens, dans lesquels on est presentement. Si l'on y croyoit la question decidée absolument, il seroit obligé d'asseurer que l'on ne pourroit pas trouuer de demonstration contraire, & non pas dire, *que si on en trouuoit vne, l'Eglise declareroit, &c.* Car dans la verité, ces lieux se doiuent entendre à la lettre ou non, s'ils doiuent estre entendus literalement, & qu'ils enseignent l'immobilité de la Terre, ils ne peuuent iamais être entendus dans vn sens figuré & impropre (ce sont ses termes) comme ces paroles du Poëte, *les Terres & les Villes s'éloignent.* Et s'ils peuuent quelque iour estre declarez figurez : on ne peut pas presentement declarer qu'on doit les entendre à la lettre; & l'on ne doit au plus considerer ce Decret, que comme vn Iugement de Discipline, pour empescher le scandale que cette Doctrine causoit. Car il seroit impossible que l'on eust voulu decider absolument vne chose dont l'on pourroit craindre ou esperer d'auoir dans la suite vne demonstration contraire, & la verité étant eternelle, on ne peut pas dire que dans vn temps, des paroles se doiuent entendre à la lettre, & que dans vn autre on les peut entendre dans vn sens figuré.

Cela étant, & le Pere Fabry nous asseurant par son raisonnement, que l'Inquisition n'a pas declaré absolument, qu'il falloit entendre les Passages de l'Ecriture, selon le sens literal, puisque l'Eglise peut faire vne declaration contraire : ie ne voy pas qu'on doiue craindre de suiure l'hypothese du mouuement de la Terre, & la seule chose qu'il y auroit peut-estre à obseruer, seroit de ne la pas soûtenir publiquement, iusqu'à ce que les deffenses fussent leuées ; ce qui seroit à souhaiter que l'on fist au plutost, afin que les Sçauans Astronomes qui ne suiuent pas, comme ils deuroient, l'Eglise Romaine, ne nous reprochent plus que nous en sommes si esclaues, que nous en suiuons les decisions, non seulement en matiere de Religion, mais mesmes en ce qui regarde la Physique & l'Astronomie, quoy qu'il ne paroisse point que Dieu nous ait rien voulu enseigner du particulier de la Nature, & qu'au contraire presque tous ceux qui ont voulu trouuer les principes de leur Philosophie dans l'Ecriture, soient tombez dans des erreurs insuportables, puisque nous deuons seulement y chercher les Maximes

de la Religion, & de la Morale; & non pas les principes de la Physique, ny de l'Astronomie, qui sont autant inutiles pour l'autre vie qu'elles sont vtiles pour celle-cy.

Il seroit mesme à souhaiter que le P. Fabry procuraſt cette liberté à tous les Astronomes, puisque dans le Poste où il est, & sçauant comme il est, il pourroit peut-estre témoigner auec plus d'efficace que les autres, que cette hypothese n'est ny absurde ny fausse en Philosophie, comme on le croyoit d'abord, & qu'elle n'est nullement preiudiciable à la foy, puisque le plus subtil Dialecticien, ny le plus embarrassant Sophiste n'en peut tirer aucun argument qui combate le moindre article de nôtre Religion; & que quand on entendroit les passages de l'Ecriture, dans vn sens figuré, & selon les apparences, on ne feroit rien de contraire à l'Ecriture, puis qu'il faudra bien les entendre de la sorte, si on trouue dans la suite vne demonstration, dont le P. Fabry ne desespere pas entierement. Et l'on peut méme penser, si l'on auoit cette liberté, qu'il abandonneroit aussi facilement son hypothese generale, pour suiure celle des Anciens, qui est la plus simple & la plus naturelle, qu'il a fait depuis peu celle qu'il auoit inuentée, pour expliquer tous les Phenomenes de Saturne, pour embrasser celle de l'Anneau, que M. Hugens a si heureusement trouuée, comme ie l'ay apris il y a quelque-temps, par vne de ses Lettres, dont ie voudrois qu'il m'euſt appris le détail, qui ne peut estre que tres-glorieux au P. Fabry, puisque c'est vn témoignage de sa sincerité & de son zele desinteressé pour la verité, que l'on pourroit souhaiter semblable dans tous ceux qui ont rang parmy les Sçauans, afin que la crainte de perdre leur reputation d'Infaillibles, ne les fist pas deffendre auec opiniâtreté des pensées qu'ils auroient condamnées dans tous les autres, & qu'ils ne deffendent, que parce qu'ils ont été assez malheureux pour les auoir auancées en public, deuant que de les auoir bien examinées.

Mais pour monstrer encore autrement, que par le raisonnement du P. Fabry, que le Decret ne peut auoir été que Prouisional, fondé sur l'opinion commune de ce temps-là, c'est que cette opinion est aussi qualifiée *absurde, & fausse en Philosophie*. Cependant le P. Fabry, & tous les Sçauans du party,

sçauent bien, & doiuent demeurer d'accord qu'elle n'est absurde ny fausse en Philosophie; & qu'elle ne combat ny la Physique, ny l'Astronomie. L'on peut voir par les Reponses que le P. Riccioli a faites aux pretenduës absurditez & faussetez qu'alleguoient les Peripateticiens dans le long Traité *de Systemate Terræ motæ*, qu'il a fait exprez pour cela; ce qu'on en doit penser; & quoy qu'il dise qu'il n'a pas trouué de réponse solide à deux argumens qu'il oppose, l'vn pris de la percussion des Corps pesans qui descendent, & l'autre de celle des corps tirés vers differentes parties du monde; c'est vn auantage que ses raisons soient prises de la Mechanique; puis qu'on luy peut démontrer la fausseté de ses raisonnemens, comme on a coutume de faire dans les Mathematiques, où il y a des principes assurez. Ce que ie ferois tout au long, si ç'en estoit icy le lieu. Mais pour en dire vn mot en passant; quand on supposeroit que plusieurs mouuemens composez, seroient égaux; comment le P. Riccioli ne voit-il point qu'ils pourront faire plus d'effet les vns que les autres en raison donnée, sur vn corps qu'ils fraperont, nonobstant l'égalité de leur mouuement composé, puisque cette difference d'effet pourra venir de la difference d'Inclinaison, selon laquelle ils fraperont ce corps. Or cette difference se rencontre dans l'hypothese des corps pesans qui descendent, comme il s'en apperceura aussi-tost qu'il y pensera. Et pour ce qui est du plus grand effet qui deuroit se faire vers l'Orient ou l'Occident, que vers le Midy ou le Septentrion, il y a lieu de s'estonner qu'il ne soit pas satisfait de ce qui arriue dans vn jeu de Billard qui est emporté tres viste par vn Nauire; puis qu'il n'y a rien de plus iuste ny de plus semblable, à ce qui doit arriuer ensuite du mouuement de la Terre, pour les percussions vers differens cotez, qui ne sont point aidées ny empeschées par le mouuement commun du vaisseau, ou de la Terre, soit que ce mouuement leur soit fauorable, contraire, ou indifferent; puis qu'vn mouuement commun, ne doit non plus apporter de changement, que s'il n'y en auoit point, ce qui est aussi euident que cét Axiome, *Quand à choses égales, on ajoute ou on ôte des choses égales, les sommes ou les restes sont égaux.* Et il deuroit bien s'estre apperceu de la difference qu'il y a d'vn Corps pesant, quand il est ietté en

bas, où quand il est ietté en haut, puisque vers le bas il a deux mouuemens ausquels s'oppose le Corps qu'il rencontre, & que vers le haut il n'en a qu'vn; car pour faire que tout fust semblable à ce qui arriue dans le mouuement de la Terre, il deuroit faire ietter son Corps en bas contre vn autre Corps qui descendît déja aussi bien que luy, & non pas contre vn Corps qui fust en repos.

Cependant ce sont là deux seules choses qui ont donné de la peine au P. Riccioli, & au P. Grimaldi, dans l'hypothese du mouuement de la Terre, ayant ou méprisé ou répondu clairement à toutes les autres. D'où il est aisé de voir qu'il n'a pas crû qu'il y eust des absurditez, ny des faussetez dans cette hypothese. Cependant elle a été en ce temps là aussi bien qualifiée absurde & fausse en Philosophie, comme contraire à l'Ecriture; & l'on peut mesme penser qu'elle n'a été declarée contraire au sens de l'Ecriture, que parce qu'on la croyoit absurde & fausse, puis qu'il y a quantité de lieux dans l'Ecriture qu'il n'est pas necessaire d'entendre à la lettre; parce qu'en matiere de Physique, d'Astronomie, &c. On sçait bien que l'Ecriture n'en parle pas pour nous en instruire, & qu'elle n'en parle que suiuant les apparences & l'opinion ordinaire des hommes, & non pas suiuant la verité des choses. Car quand mesme les Autheurs des Liures Sacrez auroient sçeu que la Terre tourne autour du Soleil, comme les autres Planetes, il ne faudroit pas s'étonner qu'ils n'eussent pas parlé autrement qu'ils ont fait, à sçauoir suiuant ce qui nous paroist, & ce que le peuple pense, puis qu'ils parloient à des hommes la pluspart ignorans en Astronomie, qu'ils n'auoient pas dessein d'instruire de ces choses; & c'est ainsi que ceux qui suiuent ce sentiment en parlent dans l'vsage ordinaire; car hors les occasions où ils traitent *ex Professo*, du mouuement des Astres, ils parlent du Leuer & du Coucher du Soleil, de son éleuation au Midy, de son approche des Etoiles, &c. Comme s'il se mouuoit, puisque les mesmes effets arriuent en apparence, soit qu'il se meuue, ou que ce soit la Terre; ce qui suffit pour s'expliquer dans l'vsage ordinaire; & quand on ne veut pas enseigner l'Astronomie.

Ce qui nous doit persuader que ce Decret n'a été fait que par Prouision, dans la crainte que l'on a euë que cette hypo-

these n'eust de mauuaises suites, en renuersant la Philosophie qui étoit receuë en ce temps-là, selon laquelle l'on estoit accoûtumé d'entendre les passages dont il est question, suiuant ce qu'ils sembloient signifier, quoy qu'il n'y en ait pas vn que l'on puisse entendre en toutes ses parties sans Figure, & que la pluspart soient en toutes leurs parties figurés, comme il seroit facile de le montrer, si ie n'auois déja été trop long, & si tant d'autres ne l'auoient déja fait.

I'ay pourtant voulu m'étendre vn peu par occasion, pour desabuser ceux qui n'ayant pas bien pris garde aux circonstances de ce Decret, & n'ayant pas sondé les sentimens que l'on en a, comme a pû faire le P. Fabry, condamnent mal à propos ceux qui tiennent le mouuement de la Terre, & en parlent comme si l'Eglise auoit decidé absolument cette question, quoy que cela soit bien éloigné de la verité, de la confession mesme, ou de l'aueu tacite de ceux qui y prennent le plus d'interest. Mais il faut attendre, & examiner si le mouuement du dernier Comete ne nous conuaincra point du mouuement de la Terre, non pas toutesfois d'vne conuiction Metaphysique ou Mathematique, qui mene à l'Impossible (comme on dit d'ordinaire) puis qu'il n'en faut peut-estre pas attendre de cette sorte; mais d'vne conuiction aussi raisonnable que celle qui nous fait iuger que le Soleil, auec tous les autres Planetes, ne tourne pas autour de Iupiter ou de Saturne, mais plûtost que ces Planetes tournent autour de luy, puisque si l'on en vouloit chercher vne demonstration de la premiere sorte: Ie defie tous les Astronomes qui sont au monde de me prouuer que le Soleil & la Terre ne tournent pas autour de Iupiter ou de Saturne, ou mesme autour de la Lune, bien qu'il n'y en ait pas vn qui ne se croye assez bien fondé, pour asseurer que cela est faux, & que la derniere supposition paroisse mesme extrauagante, quoy que s'il y auoit des Habitans dans la Lune, ils croiroient estre immobiles, comme nous croyons icy, l'estre, quand nous ne nous fondons que sur les apparences, & attribueroient tous les mouuemens qui leur paroitroient aux autres Astres, puis qu'ils ne pourroient pas s'apperceuoir du contraire. Comme pourtant nous nous mocquerions icy d'eux, s'ils vouloient s'attribuer, que le Soleil auec tout son Systême &

toutes les Etoiles, fussent obligez de tourner autour d'eux, plûtost que de vouloir tourner auec la Terre autour du Soleil. Ceux des autres Planetes si on y supposoit des Habitans, auroient la mesme raison de se moquer, que nous vouluffions les obliger de tourner tous les iours autour de nous auec le Soleil, qui est le Principe de leur mouuement plûtost que de vouloir suiure auec eux, le mouuement du Tourbillon dans lequel nous sommes aussi bien qu'eux. Et certainement Iupiter qui a quatre Lunes, & Saturne qui en a vne, & son Anneau qui est vn Corps si prodigieux, auroient grand sujet de disputer cela à la Terre qui n'a pas vne si belle suite qu'eux, & qui est peut-estre mille fois plus petite.

Au reste, ie ne pretens point en tout cecy prendre opiniâtrement de party, & ie suis prest de me soûmettre & de suiure tout ce que l'Eglise en ordonnera ; mais i'ay crû qu'il étoit bon de montrer que ceux qui suposent le mouuement de la Terre, le peuuent faire, ce me semble, sans manquer de respect, & sans meriter la censure de ceux qui n'ont iamais bien examiné ce qui s'estoit passé, & qui n'ont pas sceu les desseins que l'on auoit eus, en deffendant pour vn temps de soûtenir cette hypothese, *quamdiu nulla dempnstratione contrarium euincitur*, comme dit le P. Fabry; ou plûtost iusqu'à ce que la crainte qu'elle n'entrainast quelque nouueauté pernicieuse à la Religion fust passée ; ce qui doit estre arriué il y a longtemps. Si ce n'est que l'on veüille se contenter d'vne demonstration raisonnable, eu égard au sujet, puis qu'il est impossible d'alleguer aucune raison pour laquelle le Soleil auec tout son Systéme, doiue tourner plûtost autour de la Terre, qu'autour de Saturne ou de Iupiter, ou de Mars, ou de Venus, ou de Mercure, autour desquels pourtant on croit estre asseuré qu'il ne tourne point.

Puis donc que nous sommes certains quand la Terre tourneroit, que nous ne pourrions pas nous en apperceuoir par nos sens ; & quand le Soleil auec la Terre tourneroit autour d'vn autre Planete, que nous ne nous en apperceurions pas dauantage ; ne peut-on pas en ce rencontre se contenter de raisons & d'analogies. Elles se rencontrent si bien dans cette hypothese, qu'il n'y en a pas vne que l'on puisse imaginer deuoir être, qui ne soit effectiuement, ny aucun effet qui doiue arri-

uer, supposé que la Terre se meuue, qui n'arriue.

Si le P. Fabry s'en vouloit tenir à ce qu'il a marqué dans les pages 66. 67. 75. & 76. de son Annotation, touchant les differences qu'il dit qui se deuroient rencontrer dans les Ombres de l'Anneau, si la Terre étoit au centre du monde, ou si c'etoit le Soleil qui y fust, nous serions dans peu certains de ce que nous en deuons croire; mais ie crains que les autres ne veuillent pas demeurer d'accord de ses consequences, & qu'ils n'admettent aussi tost quelque mouuement dans l'Anneau par rapport au Soleil, comme on peut toûjours faire, quelque multiplité qu'on soit contraint d'en suposer, quand il ne s'agit que d'expliquer vn mouuement apparent.

Mais le P. Fabry n'aprouuera iamais ces fictions, & elles ne s'accordent pas auec son hypothese generale; d'où vient que dans la page 67. il témoigne n'aprouuer pas vne si grande composition, *Excentriques, d'Epicycles, d'Epicycles d'Epicycles, de petits Cercles, auec tant & de si diuerses, & de si chageantes Inclinaisons, Déuiations, Reflexions & Librations* (ce sont ces termes) inuentez seulement pour expliquer des mouuemens qui prouenant du mouuement d'vn autre Corps, peuuent s'expliquer facilement sans tous ces embarras: c'est pourquoy il y apparence qu'il suiura ce que la raison luy montre être le plus naturel, & qu'à present qu'il est asseuré de l'existence de l'Anneau, *oculorum iudicio conuictus*, comme M. Hugens me l'a écrit depuis deux iours, il se declarera *pro vera hypothesi*, car il preuoyoit en ce temps-là que, *aliud forte maioris momenti indagare poterimus si annularis ista hypothesis cum veritate consentiat*, page 67. & dans la suiuante il ajoûte *crederem inde aliquid deduci posse ad certam hypothesim statuendam*; à sçauoir si c'est la Terre ou le Soleil qui soit au centre du Monde, ou ce qui est la mesme chose, si c'est la Terre ou le Soleil qui se meut; car c'étoit de ces deux hypotheses qu'il estoit question. Enfin dans la page 76. il dit *Auguror etiam aliquid deduci posse pro statuenda certa hypothesi*. Si cela arriue on ne peut pas douter que son exemple ne soit d'vn grand poids, pour faire determiner tous les autres Sçauans, ou du moins pour les empescher de censurer ceux qui trouuant mieux leur conte pour l'explication du Systême du Monde & de l'Astronomie dans l'hypothese du mouuement de la Terre, s'en seruiront dans leurs Traitez.

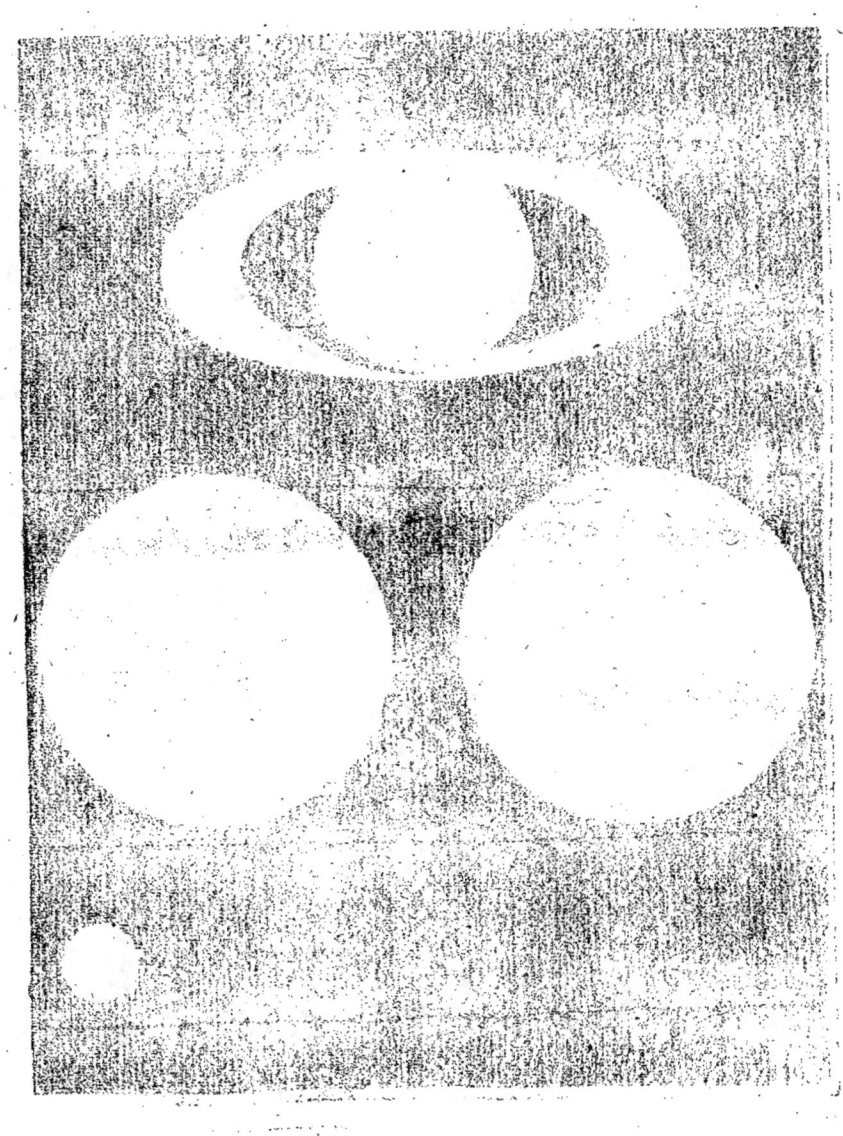

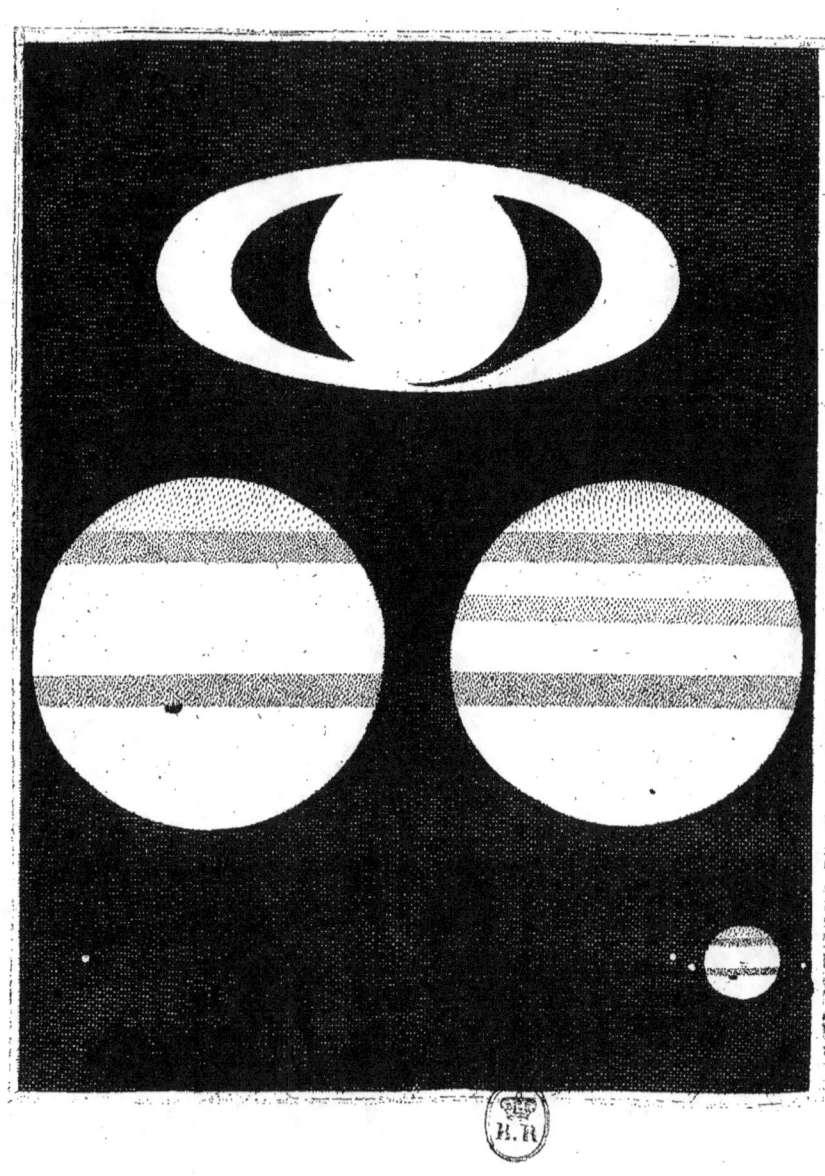

TABLE

DES OVVERTVRES DES OBIECTIFS
des Lunetes, dont la Raison & la Demonstration se verra dans le Traité de l'Vtilité des grandes Lunetes, &c.

On a marqué les fractions avec vn Point.

Longueurs des Lunetes.		Pour les excellentes.		Pour les bonnes.		Pour les Ordinaires.		Longueurs des Lunetes.		Pour les excellentes.		Pour les bonnes.		Pour les Ordinaires.	
P.és.	Pou.	Pouc.	Lig.	Pou.	Lig.	Pou.	Lig.	Piés	Pou.	Pou.	Lig.	Pou.	Lig.	Pou.	Lig.
	4	4		4		3		25		3	4	2	10	2	4.
	6	5.		5		4		30		3	8	3	2	2	7
	9	7		6		5		35		4	0	3	4.	2	10
1	0	8		7		6		40		4	3	3	7	3	.
1	6	9		8.		7		45		4	6	3	10	3	2.
2	0	11		10		8		50		4	9	4	0	3	4.
2	6	1	0		11		9.	55		5	0.	4	3	3	6.
3	0	1	1	1	0		10	60		5	2	4	6	3	8.
3	6	1	2.	1	1		11	65		5	4	4	8	3	10
4	0	1	4	1	2	1	0	70		5	7	4	10	4	.
4	6	1	5	1	3	1	.	75		5	9	5	0	4	2.
5	0	1	6	1	4	1	1.	80		5	11	5	2	4	5
6		1	7.	1	5	1	2	90		6	4	5	6	4	7.
7		1	9	1	6	1	3	100		6	8	5	9	4	10
8		1	10	1	8	1	4	120		7	5	6	5	5	3
9		1	11.	1	9	1	5	150		8	0	7	0	5	11
10		2	1	1	10	1	6	200		9	6	8	0	6	9
12		2	4	2	0	1	8	250		10	6	9	2	7	8.
14		2	6	2	2	1	9.	300		11	6	10	0	8	5
16		2	8	2	4	1	11.	350		12	6.	10	9	9	0
18		2	10	2	6	2	1	400		13	4	11	6	9	.
20		3	0	2	7	2	2.								

ECRITURE SEMBLABLE A CELLE
qu'on a envoyée de Rome.

Metonem tumoliane fapestuctus.

2. Sittet milisirep scænidir milichum omus bijssuri

3. Genidy vecizlocze mietap nitinesta cha perzizyneno.

4. Prost holza ninec edub okcessun nauastuz znanelic cerzep viradz

6. Alond namzisco tanz manisce nigoc bistro cas dochsiz coladgavo vadebuti

8. Quadon alamest quadirum batur nirop ocosicamen mibisisan lilmu obusturescpe

Majuscules semblables à celles quo'n a enuoyées de Rome.

NDRO. VII
OPTIMO MAX.
CTORI. SVO
ENTISSIMO

Ecriture enuoyée à Rome.

B Ie pense mille ans, ie pense cent fois mille ans, & cent mille fois mille ans.

C *ETERNITE' DE PARADIS,*
QVI NE TE VOVDROIT?

A Que veux-je dire, que puis-je penser ! Mais combien long-temps,

C TANT QVE DIEV SERA DIEV, TANT PARADIS SERA.

Extraict du Priuilege du Roy.

NOstre tres-cher & bien Amé ADRIAN AVZOVT, ayant composé plusieurs Traitez de *Geometrie*, & sur toutes les parties de *Mathematiques*, la *Dioptique*, &c. & desirant les faire imprimer, s'il auoit nos Lettres sur ce necessaires; Nous a tres-humblement supplié de les luy accorder. A ces causes, &c. de faire imprimer, vendre & debiter par tel Imprimeur ou Libraire qu'il voudra choisir, lesdits Traitez ensemble ou separement, en Latin ou en François, en tels caracteres, & tant de fois que bon luy semblera, durant le temps & l'espace de cinq ans, &c. Voulons qu'en mettant au commencement, ou à la fin de chacun Exemplaire vn bref Extrait des presentes, elles soient tenuës pour bien & deuëment signifiées : Car tel est nôtre plaisir. DONNE' à Paris le huictiéme iour de May, l'an de grace 1651. & de nôtre Regne le huictiéme : Par le Roy en son Conseil.

BERAVD.

Fautes suruenuës en l'Impression.

PAg. 17. Chapitre 6. *lisez* Chapitre 2. n. 6. pag. 25. l. 7. la dixiéme ou l'onziéme, *lisez* la septiéme ou la huitiéme, lig. 27. 3. piés, *lisez* 2. piés, lig. 29. effacez cent, pag. 31. lig. 25. illumine, *lisez* n'illumine, pag. 32. lig. 8. distancee, omme, *lisez* distance, comme, pag. 33. lig. 10. de manier, *lisez* pour manier, pag. 36. lig. 26. 20. *lisez* 200. pag. 37. lig. 21. ce n'est mon humeur, *lisez* ce n'est pas. pag. 31. l. 20. 18308. *lisez* 18432.

Acheué d'imprimer le 18. Avril 1665.

Les Exemplaires ont esté fournis.

www.ingramcontent.com/pod-product-compliance
Lightning Source LLC
Chambersburg PA
CBHW070956240526
45469CB00016B/1441